Wolfgang Einsingbach (†)
überarbeitet und aktualisiert
von Wolfgang Riedel

KLOSTER
EBERBACH
im Rheingau

T0337736

Deutscher Kunstverlag Berlin München

DIE ZISTERZIENSER

Am Anfang des abendländischen Mönchtums stand Benedikt von Nursia. Er gründete 529 das Kloster Monte Cassino in Italien. Von hier aus verbreitete sich die Mönchsregel des hl. Benedikt über das Abendland. Ortsbeständigkeit in einem bestimmten Kloster, Armut, Keuschheit, Gehorsam gegenüber den Oberen, Einhaltung der festgesetzten Gebetszeiten und Arbeit wissenschaftlicher oder handwerklich-landwirtschaftlicher Art waren ihre Hauptmerkmale. Die Benediktsregel herrschte uneingeschränkt bis ins 13. Jahrhundert im Mönchtum des Abendlandes.

Der Wunsch, die Regel des Mönchsvaters Benedikt strenger zu befolgen, leitete auch die benediktinische Schar in Burgund, die 1098 aus einem zu bequem empfundenen Kloster in die unwirtliche Einöde von Cîteaux zog, um mit ihrem Abt Robert einen Neuanfang zu wagen. Daraus entwickelte sich nach unendlichen Schwierigkeiten der Zisterzienserorden. Nach schwerem Ringen um geistliche und wirtschaftliche Selbstständigkeit für das selbst gewählte harte Leben hatte die vom Aussterben bedrohte Reformbewegung 1113 das Glück, einen 22-jährigen Adeligen mit Gefolge begeistern zu können, der schon 1115 Abt der Tochtergründung Clairvaux wurde: Bernhard. Er verbreitete bis zu seinem Tode 1153 zisterziensische Spiritualität in Europa und ließ das 12. Jahrhundert zu einem Jahrhundert der Zisterzienser werden.

Die Reform der Regel Benedikts bedeutete ihre kompromisslose Anwendung. Das zisterziensische Mönchsleben wurde anfangs von äußerster Einfachheit und härtester Askese, verbunden mit strenger Gottesdienstordnung und intensiver körperlicher Arbeit, bestimmt. Im Gegensatz zur Reformbewegung von Cluny bestand weder der Ehrgeiz, das Gotteslob durch festliches äußeres Gepräge in Bauten, Kunstwerken und Liturgie zum bestaunten geistlichen Schauspiel zu machen, noch durch wissenschaftliche und kulturelle Leistungen zu glänzen. Statt-

Verehrung der thronenden Muttergottes durch einen Zisterzienser,
Gewölbekonsole aus dem Kreuzgang, um 1370, Abteimuseum

dessen zog sich die neue Gemeinschaft in die düstere Einsam-
keit der Waldtäler zurück, um unangefochten von der Nähe
menschlicher Siedlungen ein Gott geweihtes Leben ganz für
sich zu führen. Den Rahmen bildeten einfachste Bauten, deren
Schmuck ihre handwerklich höchst präzise Ausführung war. Die
turmlosen Kirchen besaßen nur die nötigste Ausstattung, keine
Wand- und Glasmalereien, keine Heiligenbilder, keine bunten
Mosaikfußböden. Nur ein Kruzifix und ein Bild der Muttergottes
waren gestattet.

Das Leben war von schonungsloser Härte. In ungeheizten,
zugigen Räumen bei unzureichender Ernährung erfüllten die
Mönche die Regel des hl. Benedikt: *Ora et labora* – Bete und
arbeite. Der Tag begann bald nach Mitternacht und endete am
frühen Abend. Die gemeinsamen geistlichen Übungen, die Offi-
zien oder Stundengebete, schufen den gleich bleibenden Rhyth-
mus: Vigilien (Matutin), Laudes, Prim, Terz, Sext, Non, Vesper,
Komplet; nach der Terz die Messfeier. Die Zeiten dazwischen

dienten privaten geistlichen Übungen und der Arbeit. Außerhalb des Chordienstes war das Sprechen verboten. Nur zu bestimmten Zwecken durfte in dem eigens dafür vorgesehenen Raum, dem Parlatorium, gesprochen werden. Die Ernährung bestand vorwiegend aus grobem Brot und einfachem Gemüse. Fleisch und Fett waren verboten, stattdessen gab es gelegentlich Fisch. Frühstück war unbekannt, die erste Mahlzeit fand in den Mittagsstunden statt. An Fastentagen wurde das Wenige noch vermindert.

Es ist heute unfassbar, wie ein Leben, das mit solch unerbittlicher Konsequenz die geringste Bequemlichkeit versagte, weil es allein auf die religiöse Vollkommenheit ausgerichtet war, den stärksten Anklang fand, den je eine geistliche Gemeinschaft im Abendland vor dem 13. Jahrhundert hatte. Zweifellos hatte Bernhard von Clairvaux daran den größten Anteil. Er war »der religiöse Genius des 12. Jahrhunderts, als Ratgeber der Päpste und der Fürsten der ungekrönte Herrscher Europas« (Karl Heussi). Seine Glaubenskraft und rastlose Tätigkeit, sein zündendes Predigtwort bis hin zur Kreuzzugskampagne und sein Organisationstalent hätten aber ohne die Ausstrahlungskraft der zisterziensischen Lebensweise und die Aufnahmebereitschaft des Zeitalters niemals jene Dimensionen erreicht.

Noch zu Lebzeiten Bernhards stieg die Zahl der Zisterzienserklöster auf rund 350 mit Tausenden von Mönchen in ganz Europa. Im Gegensatz zum bisherigen Mönchtum waren diese Klöster straff organisiert, die Spitze bildete der Generalabt. Ein ausgeklügeltes System gegenseitiger Visitationen als Kontrollorgan und die anfangs jährliche, später in größeren Abständen stattfindende Zusammenkunft aller Äbte zum Generalkapitel in Cîteaux sicherte ein Höchstmaß an gleichmäßiger Beachtung der Regel und der Satzungen (Konstitutionen). Neben dem Mutterkloster Cîteaux genossen die vier ältesten burgundischen Tochterklöster La Ferté (1113), Pontigny (1114), Clairvaux (1115) und Morimond (1115) die höchste Autorität, vor allem für die lange Reihe der Gründungen, die von ihnen direkt oder indirekt ausgingen, die sogenannten Filiationen. Jedes neue Kloster war bestrebt, an der Spitze einer möglichst großen Zahl von ihm veranlasster Gründungen und deren Filiationen zu stehen. In Deutschland gingen

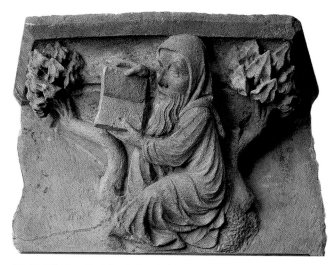

Ein Vorbild zisterziensischer Ordensideale: über die Schriftlesung meditierender »Wüstenvater« als Eremit im Zisterziensergewand (Kukulle), Gewölbekonsole aus dem Kreuzgang, um 1370, Abteimuseum

auffälligerweise nur zwei Gründungen (Himmerod 1134, Eberbach 1136) von Clairvaux aus, alle übrigen von Morimond/Kamp.

Das monastische Leben braucht wie jedes Gemeinwesen eine wirtschaftliche Grundlage. Die Zisterzienser verzichteten auf die bisherigen Formen der Unterhaltssicherung. Sie hatten weder Pfarreien mit Einkünften, noch verfügten sie als Grundherren über Ländereien mit Leibeigenen und abgabepflichtigen Bauern. Stattdessen bewirtschafteten sie das von ihnen gerodete oder ihnen geschenkte Land selbst. Die strenge monastische Disziplin des geistlichen Tagesrhythmus ließ den Mönchen jedoch nicht genügend Zeit, um für die rasch wachsenden Konvente – es gab Klöster mit Hunderten von Angehörigen, wie etwa in Eberbach – den Lebensunterhalt zu sichern. Der Orden gliederte sich daher von Anfang an Laienbrüder oder Konversen an, eine bereits im 10./11. Jahrhundert bei den Benediktinern vorgebildete Einrichtung »religiös gebundener Laienhelfer« (Lekai). Dieses Institut gab es in keinem anderen Orden so zahlreich und so gut organisiert wie bei den Zisterziensern.

Am Gottesdienst der Mönche nahmen sie im durch eine Chorschranke abgetrennten Westteil der Klosterkirche nur an Sonn- und Feiertagen teil; sonst beteten die illiteraten Konversen während der Arbeit oder in der Kirche zu den Zeiten der Offizien einige Grundgebete. Die Laienbrüder bewirtschafteten vom Heimatkloster aus den umliegenden Landbesitz. Ihre Unterbringung geschah vollkommen getrennt von den Mönchen im Westflügel der Klausur oder in einem abgesonderten Gebäude, damit der von der Arbeit bestimmte Tagesrhythmus nicht den Chordienst der Mönche störte.

Den abgelegeneren Besitz bemühten sich die Zisterzienser an bestimmten Zentralorten zu konzentrieren. Dort wurden Wirtschaftshöfe errichtet, sogenannte Grangien, die mit Laienbrüdern besetzt und von ihnen unter der Leitung eines Grangienmeisters aus ihren Reihen bewirtschaftet wurden.

Es lässt sich denken, dass die Existenz zweier so verschiedener Konventsgruppen in einem Kloster Konflikte auslösen musste, betrug doch das Zahlenverhältnis von Mönchen zu Laienbrüdern in der Regel 1:2 bis 1:3 und genossen die Laienbrüder, zumal wenn sie auf auswärtigen Höfen lebten, eine beträchtliche Selbstständigkeit. Das Gefühl, dass die Mönche ihr vertieftes geistliches Leben der Arbeit der Laienbrüder verdankten, äußerte sich schon im 12. Jahrhundert an verschiedenen Orten in Forderungen, Streit und tätlichen Auseinandersetzungen, bei denen auch Blut floss. In Eberbach kam es ebenfalls um 1200 zu einem Aufstand der Konversen, die bei einer späteren Eskalation sogar vor der Ermordung des Abtes nicht zurückschreckten. Die Unzufriedenheit der Laienbrüder musste immer größer werden, je mehr das ursprünglich nicht weniger entbehrungsreiche Leben der Mönche durch Vergünstigungen infolge reicher Stiftungen an Härte verlor – wobei beispielsweise die Gewährung eines Stückes Weißbrot anstelle von Grobbrot viele Stunden nach dem Aufstehen nur eine relative Verbesserung war und nicht mit Wohlleben oder Bequemlichkeit im heutigen Sinne verwechselt werden darf.

Die Auflösung des Laienbrüder-Instituts begann im Verlauf des 13. Jahrhunderts, als die neuen Bettelorden in den Städten vielfach gerade den Nachwuchs anzogen, der sonst bei den Zis-

terziensern eingetreten wäre. Am Ende des Mittelalters, um 1500, spielten die Laienbrüder nur noch eine geringe Rolle.

Der oft gewaltige Güterbesitz musste verpachtet werden, ein Teil wurde selbst weiter bewirtschaftet, jedoch mit bezahlten Arbeitskräften. Ökonomisch war ein Zisterzienserkloster dann ein landwirtschaftlicher Gutsbetrieb mit Pächtern und Lohnarbeitern, wobei die Verhältnisse durch Größe und Vielfalt der wirtschaftlichen Betätigungen und Verflechtungen so kompliziert sein konnten, dass die Mönche als Besitzer neben ihren gleich bleibenden geistlichen Verpflichtungen häufig durch die Verwaltung weitgehend ausgelastet waren.

Zusammenhängend mit der Wandlung der Verhältnisse auf religiösem, wirtschaftlichem und sozialem Gebiet wandelte sich auch das monastische Leben im Zisterzienserorden. Lag anfänglich der Schwerpunkt auf der eigenen landwirtschaftlichen Tätigkeit, so traten bereits im späteren 12. Jahrhundert namhafte Theologen dem Orden bei oder gingen aus ihm hervor. Auch auf den übrigen wissenschaftlichen Gebieten waren die Zisterzienser tätig. Die Verpflichtung der Regel zur Arbeit hatte sich, je nach den örtlichen Gegebenheiten, seit dem 13. Jahrhundert mehr und mehr von der Handarbeit zur geistigen und verwaltenden Tätigkeit verlagert. In diesem Zeitraum sah sich das Generalkapitel auch massiv gezwungen, eine Fülle von Frauenklöstern in den Ordensverband aufzunehmen und spirituell zu betreuen.

Die Zisterzienser erlitten in Deutschland bereits im Reformationszeitalter einen gravierenden Aderlass, erlebten in der Barockzeit nochmals einen – eher veräußerlichten – kulturellen wie geistlichen Aufschwung und wurden im Gefolge der Französischen Revolution wie alle anderen Orden durch die Staatsmacht weitgehend liquidiert. Im späten 19. Jahrhundert setzte eine begrenzte Wiederbelebung ein, die jedoch die Mönche und Nonnen seither in zwei juristisch eigenständige Orden spaltet: die gemäßigten Zisterzienser und die strikten Trappisten.

Die Eberbach nächst gelegenen lebendigen Klöster Himmerod und Marienstatt verdanken ihre Wiedererstehung der Reorganisation des Ordens jener Zeit und gehören dem gemäßigten Zweig an.

LAGE UND ANLAGE
DER ABTEI
EBERBACH

Kurz bevor der Taunus das enge Kisselbachtal in die
Weite der Rheingauer Rebhänge entlässt, drängt sich
die Gebäudegruppe der ehemaligen Zisterzienser-
abtei zusammen. In einsamer und unerschlossener Umgebung
sollten die Mönche des benediktinischen Reformordens siedeln.
So mochten es die ersten Zisterzienser empfunden haben, als
sie sich in dem fernab der lieblichen Uferlandschaft des Rhein-
stromes gelegenen Waldtal niederließen. Wirkt doch selbst heu-
te, nachdem die Rebe den Wald längst bis an die Taunushöhen

Älteste bekannte Ansicht der Klosteranlage von Süden (Ausschnitt),
Wilhelm Scheffern, genannt Dilich, Hessische Chronica, Holzschnitt, 1605

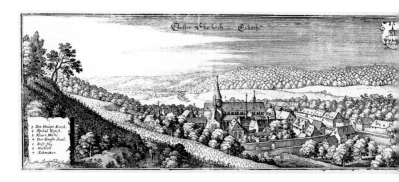

Einzige historische Ansicht der Abtei von Norden, Kupferstich, Matthäus Merian d. Ä., 1646

zurückgedrängt hat, der mauerumschlossene Klosterbezirk wie herausgeschnitten aus den Wäldern; der andrängenden Natur als ein verborgener Ort konzentrierter Arbeit und tiefer Religiosität abgerungen. Heute wie zur Zeit ihrer Gründung im 12. Jahrhundert ist die klösterliche Ansiedlung zwischen dicht bewachsenen Höhen versteckt. Eberbach hat etwas von jener Abgeschiedenheit bewahrt, die Lebensform der hier fast 700 Jahre ansässigen Mönchsgemeinschaft war.

Aus der Gebäudegruppe ragt die Kirche [**B**] heraus, das geistliche und bauliche Zentrum der Abtei. Hinter ihr birgt sich an der Nordseite das Viereck der Klausurbauten um den Kreuzgarten [**C**]. Das ist der nur den Mönchen vorbehaltene Bereich. Westlich dieser Kernanlage erstreckt sich das Konversenhaus [**F**]. Wie in der Klausur die Mönche ihre Schlaf- und Aufenthaltsräume besaßen, lagen im Konversenbau die Räume der Laienbrüder. Die strenge räumliche Trennung beider Konventsgruppen wirkte sich charakteristisch auf die bauliche Gestalt zisterziensischer Klosteranlagen aus: In Eberbach liegt zwischen Klausur und Laienbrüderhaus die sogenannte Konversengasse. Mit dem Haus für die Laienbrüder ist die westliche Ausdehnung der Talsohle erreicht. Der dahinter ansteigende Felshang ist künstlich begradigt worden, um Platz für einen Graben, den sogenannten »Saugraben« [**R**],

Die Buchstaben und Ziffern in Klammern verweisen auf den Lageplan und die Grundrisse Seite 95–97.

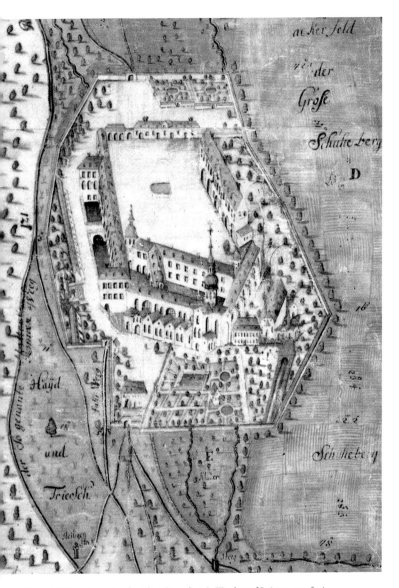

Perspektivischer Lageplan der Abtei (Ausschnitt), Tusche auf Leinen, angefertigt
1753 vom »Kurmainzischen Landmesser und Zeichner« Andreas Trauttner,
Hessisches Hauptstaatsarchiv Wiesbaden

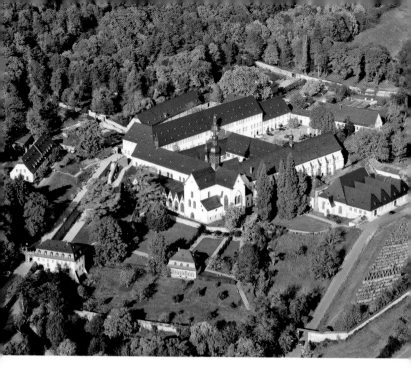

Luftbild der Klosteranlage von Südosten. Die Konventsgebäude sind abweichend vom benediktinisch-zisterziensischen Planschema nördlich der Abteikirche angeordnet, wie es aber durch Schwierigkeiten in der Geländestruktur des Öfteren vorkam.

zu bekommen. Hier verlief bis 1709 ein wichtiger Zugang von der Pforte [**A**] in den Kernbereich.

Der innere Klosterbezirk mit Kirche, Klausur und Konversentrakt wird östlich vom Kisselbach [**P**] begrenzt. Jenseits liegt das Hospital [**E**]. Seine Absonderung vom inneren Klosterbezirk und seine ursprünglich freie Lage sind Ausdruck der Zweckmäßigkeit. Erst seit der nachmittelalterlichen Umnutzung des Hospitals für weinwirtschaftliche Zwecke entstand später durch das Neue Krankenhaus [**D**] eine Verbindung zur Klausur.

Die Hauptbauten der Abtei sind nach ihrer Rangordnung für das Klosterleben gruppiert: in der Mitte das Kloster der Mönche, die Klausur, mit engster Beziehung zur Kirche, dem Herzen der Anlage; westlich davon erstreckt sich das Kloster der Laienbrüder, lose mit der Kirche und der Klausur über die Konversengasse verbunden; östlich frei stehend das Kloster der

Kranken und der Gästebereich. Spätere Zeiten mit veränderten Raumansprüchen und Wandlungen des Stilempfindens haben die klare Gliederung des 12./13. Jahrhunderts durch Um- und Neubauten teilweise verwischt.

Das Kloster bildete in seiner Abgeschiedenheit ein wirtschaftlich weitgehend unabhängiges Gemeinwesen, ummauert wie eine kleine Stadt. Den Gebäuden für Gottesdienst und Aufenthalt der Mönche mussten deshalb Gebäude für die wirtschaftlichen Bedürfnisse mehrerer hundert Konventualen zugeordnet werden. Neben den für wein- und landwirtschaftlichen Betrieb notwendigen Anlagen gab es für die große Schar der Laienbrüder auch Werkstätten [**G/L**]. Sie gruppierten sich nördlich des Konversenbaues, während sich Ställe, Scheunen, Mühlen und Kelterhaus vorwiegend westlich davon erstreckten [**H**]. Hier war ein Wirtschaftshof mit der Einfahrt oberhalb des Pfortenhauses entstanden. Heute sind nur reduzierte und veränderte ökonomische Funktionsgebäude erhalten, fast ausschließlich aus dem 17./18. Jahrhundert.

Die westlich des Konversentraktes gelegenen Wirtschaftsgebäude dienen jetzt nach umfassender Sanierung dem Klosterhotel und seiner Gastronomie [**H/J**].

Romanischer Bronzekruzifix, um 1100–1150, aufgefunden 2007 als Bestattungsbeigabe in einem Gräberfeld der Klosteranlage, jetzt im Abteimuseum. Die Erstbestimmung des einem Löwenrachen entwachsenden Kreuzes dürfte für einen Standort auf einem Altar ausgerichtet gewesen sein.

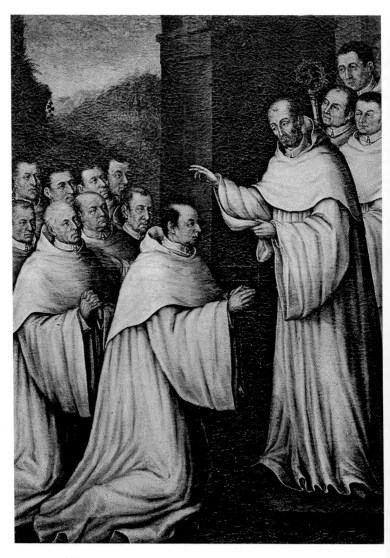

Der hl. Bernhard entsendet in Clairvaux den Gründungskonvent nach Eberbach,
Ölgemälde (Ausschnitt) aus Eberbach, um 1705, Zisterzienserabtei Marienstatt.
Das wohl wegen seiner hohen Symbolkraft über die Klosteraufhebung hinweg
gerettete Monumentalbild ist ein einzigartiges Zeugnis für das Traditions- und
Selbstbewusstsein der Klostergemeinde in ihrer letzten Blütezeit.

HISTORISCHER ABRISS

U m 1116 gründete der Mainzer Erzbischof Adalbert I. von Saarbrücken im Kisselbachtal ein Augustiner-Chorherrenstift. Nachdem die Kanoniker 1131 das Kloster aufgegeben hatten, unterstellte es Adalbert der Benediktinerabtei Johannisberg. 1136 wurde Bernhard von Clairvaux bewogen, hier nach Himmerod in der Eifel seine zweite und zugleich auch letzte Gründung in Deutschland vorzunehmen. Damit stand Eberbach, das zu den größten und bedeutendsten Klöstern des Ordens in Deutschland gehörte, stets in unmittelbarer Verbindung mit der seinerzeit wichtigsten »Schaltzentrale« des Ordens, Clairvaux.

Die Schar der am 13. Februar 1136 von dort gekommenen zwölf Mönche und ihrem Abt Ruthard muss sich rasch enorm vergrößert haben. Bereits 1142 konnte Schönau bei Heidelberg gegründet werden. 1144/45 wurden Otterberg in der Pfalz und um 1155 Val-Dieu (Gottesthal) bei Lüttich besiedelt. Um 1160–70 beeinträchtigten die Auswirkungen der Kirchenspaltung durch die machtpolitischen Auseinandersetzungen zwischen Papst Alexander III. und Kaiser Friedrich I. Barbarossa das monastische Leben schwer. Der zweite Eberbacher Abt, Eberhard, floh nach Rom, andere Mönche flüchteten in französische Klöster. Wieder einsetzenden Aufschwung nach dieser existenzbedrohenden Krise bezeugt die Gründung von Arnsburg in der Wetterau 1174. Eine weitere Gründung im Hanauer Wald in der 1234 dem Kloster geschenkten Burg des Grafen von Hanau-Münzenberg vereitelte die Grafenfamilie.

Die unnachsichtige Härte der zisterziensischen Klosterzucht brachte Eberbach zu höchstem Ansehen. In der Glanzzeit der Ausbreitung des Ordens gegründet und einzige Zisterze am Mittelrhein, musste sich dem Kloster die ganze Freigiebigkeit öffnen, die das Zeitalter heilskräftigen Institutionen entgegen-

brachte. Freilich ist die geistliche Bedeutung des in der Blütezeit um 1200 bis zu 150 Mönche und ein Mehrfaches an Laienbrüder umfassenden Konventes heute nur noch im wirtschaftlichen Aufstieg erkennbar: Ein frommes Kloster wurde reicher bedacht, weil seine Mönche wirkungsvoller für das Seelenheil der Stifter eintreten konnten. Die Tüchtigkeit der Zisterzienser auf allen landwirtschaftlichen Gebieten als Folge ihrer strengen Befolgung des Arbeitsgebotes der Benediktsregel erhöhte den Wert der gestifteten und bald auch gekauften Ländereien. Schon in der Frühzeit Eberbachs im 12. und 13. Jahrhundert entstanden zahlreiche Einzelhöfte nicht nur im Rheingau, unter anderem der nächstgelegene Neuhof mit dem teilweise selbst urbar gemachten Weingut Steinberg, sowie Höfe in Dörfern der näheren und weiteren Umgebung bis hin zu Niederlassungen in Städten wie Mainz, Frankfurt, Bingen, Boppard, Limburg und Köln.

Das kunstvoll gestaltete Eberbacher Güterverzeichnis ab 1211, der »Oculus Memorie« – Auge des Gedächtnisses, ist ein einzigartiges Dokument für diese dynamische Besitzentwicklung der Abtei und verdeutlicht zugleich, welche Pioniere die Zisterzienser auch und gerade im Bereich einer geordneten, lukrativen Wirtschaftsverwaltung gewesen sind.

Bericht über die Entstehung des berühmten, seit dem 18. Jahrhundert mauerumwehrten Hauptweingutes Steinberg (»vinea Steinb[er]ch«) der Abtei im Güterverzeichnis »Oculus Memorie« von 1211, Hessisches Hauptstaatsarchiv Wiesbaden

Die Eigenwirtschaft verschaffte den Eberbacher Mönchen nahezu alles, was unter den einfachen Verhältnissen der Frühzeit zum Lebensunterhalt benötigt wurde. Naturgemäß standen daher Fruchtanbau sowie Vieh- und Weidewirtschaft an der Spitze. Ein vergleichsweise geringer Teil der riesigen Ländereien wurde für den Weinbau genutzt. Der hier anfallende Erlös bildete jedoch von Anfang an die Haupteinnahmequelle Eberbachs. Vom Wein konnte nach Abzug des geringen Eigenbedarfs, auch für liturgische Zwecke, der größte Teil in den Handel kommen. Damit stand das Rheingaukloster nicht alleine, denn der Wein war im Mittelalter eines der einträglichsten Wirtschaftsgüter. Immerhin entwickelte sich die Abtei rasch zu einem der führendsten Weinhandelsunternehmen Mitteleuropas.

Die Verschiffung erfolgte seit dem 12. Jahrhundert vom direkt am Rhein gelegenen Hof Reichartshausen aus. Er war der »Hafen« Eberbachs, das eigene Schiffe besaß und Zollfreiheit auf dem Strom genoss. Bekannt sind aus dem Spätmittelalter die Schiffstypen »Bock«, »Pinth« und »Sau«. Bis um die Mitte des 16. Jahrhunderts bildete Köln den Hauptumschlagplatz. Das Kloster besaß dort einen eigenen Hof und verschiedene Keller.

Die Eigenwirtschaft blieb bis um die Mitte des 13. Jahrhunderts unangefochten. Dies war nur möglich durch die große Zahl der Laienbrüder. Viele von ihnen waren auf auswärtigen Wirtschaftshöfen stationiert – auch für Verwaltungsaufgaben – und kamen nur gelegentlich ins Kloster. Die auf den umliegenden Klosterhöfen beschäftigten Konversen wohnten in Eberbach. Sie arbeiteten beispielsweise im Steinberg und in der näheren Umgebung. Seit dem 14. Jahrhundert nahm die Zahl der Laienbrüder stetig ab. Es begann die Verpachtung der Klostergüter an Weltliche und die Beschäftigung von Lohnarbeitern. Es mag sein, dass die wiederholt berichteten finanziellen Schwierigkeiten der folgenden Jahrhunderte auf die wirtschaftlichen Probleme der Umstellung von Eigen- auf Lohnwirtschaft zurückzuführen sind.

Die geistliche Kraft Eberbachs war jedoch auch nach dem 14. Jahrhundert nicht erloschen. Zwar wurden keine neuen Niederlassungen mehr gegründet, aber nichts spricht für einen Niedergang. Allerdings veränderte sich die Auffassung von monastischer Disziplin im Zisterzienserorden – wie überhaupt im

Mönchswesen – zu einer weniger rigorosen Befolgung der Ordensregel hin. Sicherlich haben im 14. und 15. Jahrhundert Mainzer Erzbischöfe und das am Mittelrhein mächtigste Adelsgeschlecht der Grafen von Katzenelnbogen Eberbach nicht wegen seiner wirtschaftlichen Machtstellung zur Begräbnisstätte gewählt, sondern wegen des religiösen Eifers seiner Mönche. Auch die damals bezeugte Unterstellung von zahlreichen Nonnenklöstern zisterziensischer Ordnung spricht für die geistliche Autorität Eberbachs. Das Kloster hat auch einige Mönche hervorgebracht, die wie Heilige verehrt wurden.

Die Wandlungen im hochmittelalterlichen Zisterzienserorden galten dem Gebiet der Seelsorge im weitesten Sinne. Die ursprüngliche Zurückgezogenheit wich mehr und mehr einer Hinwendung zur Umwelt. In Eberbach wurde 1256 das Kloster für Bestattungen Fremder geöffnet. 1314 erlaubte das Generalkapitel die Aufnahme von Pfründnern. 1401 erhielt der Abt mit der päpstlichen Verleihung der Mitra einen bischofsähnlichen Rang. Zusammen mit den spärlichen bisher bekannten Nachrichten kann erschlossen werden, dass auch die Eberbacher Mönche den Besuch ihrer Gottesdienste für Fremde im gewissen Sinne attraktiv zu machen suchten. Dazu gehörten immer Reliquien, von denen 1803 zwei große Schränke voll vorhanden waren, darunter die 1332 aus Clairvaux geschenkte Kinnlade des hl. Bernhard. Im 14. Jahrhundert vergab die Abtei eine Kopfreliquie des Patrons gegen die Epilepsie, St. Valentin, nach Kiedrich und begründete damit die dortige Wallfahrt.

Obwohl der Zisterzienserorden seiner Grundeinstellung nach kein wissenschaftlicher Orden war, förderte die wissenschaftliche Konkurrenz innerhalb der Bettelorden (v. a. Dominikaner) seit dem 13. Jahrhundert auch in den Zisterzienserklöstern wissenschaftliche Studien. Von Eberbacher Mönchen wurde das der Pariser Universität angeschlossene St.-Bernhards-Kolleg besucht. Abt Jakob aus Eltville war vor seiner Wahl in Eberbach 1372 Theologieprofessor an der Sorbonne und verfasste beachtliche geistliche Werke. Damit bestand direkte Verbindung zu einer der bedeutendsten Bildungsstätten Europas. Ein anderer Mönch, Konrad aus Clairvaux († 1221 als Abt von Eberbach), gilt als einer der namhaftesten Autoren innerhalb der Ordensliteratur. In seinem

Blick aus dem Kapitelsaal zum Westflügel des Kreuzgangs mit Bibliothekstrakt

herausragenden Sammelwerk »Exordium Magnum Cisterciense« verarbeitete er die Entwicklungsgeschichte des Ordens mit einer Fülle erbaulich-beispielhafter (Wunder-)Berichte aus der Frühzeit der Zisterzienser. Dem gleichzeitig amtierenden Prior Gebeno verdankt die Rezeption des visionären Werkes der Hildegard von Bingen den entscheidenden Durchbruch. Vor allem spricht aber die reichhaltige und qualitätvolle Bibliothek von eindringlicher wissenschaftlicher Tätigkeit der Mönche. Sie erhielt um 1480 über dem Westflügel des Kreuzganges eine für die Zeit vorbildliche Unterbringung, und Abt Martin Rifflinck ließ 1502 einen neuen Katalog für 754 Bände anlegen. 1498 umfasste der Gesamtkonvent 102 Mitglieder, eine noch immer stattliche Zahl.

In die wirtschaftliche und geistige Blüte am Ausgang des Mittelalters fällt die Fertigung des »Großen Fasses« nach dem Vorbild von Clairvaux. Es wurde im »Heiligen Jahr« 1500 erstmals gefüllt und konnte rund 71 000 Liter Wein aufnehmen.

Sinnbildhaft werden hier Beständigkeit und Wandel des Zisterziensertums deutlich: Das Große Fass, eine in seiner Zeit gigantische technische Leistung, repräsentiert die ungebrochene wirtschaftliche Tüchtigkeit der Mönche, während Errichtung und Neuordnung der Bibliothek auf das nun stärker betonte geistlich-wissenschaftliche Arbeitsgebot der Regel weisen.

Im Bauernkrieg wurde Eberbach 1525 in die Erhebung der Rheingauer verwickelt, deren Sammelpunkt auf der benachbarten Wacholderheide dazu diente, das Kloster tüchtig auszuplündern. Die Mönche mussten zwangsweise die Scharen mit Speise und Trank versorgen. Insgesamt sollen fast 80 000 Liter Wein verlangt und wohl auch konsumiert worden sein. Dabei wurde dem Großen Fass kräftig zugesprochen! 60 Malter Getreide, alle Ochsen, Kühe, das Geflügel und alles Geräucherte wurden vertilgt. In einem Vertrag musste sich das Kloster verpflichten, keine Novizen mehr aufzunehmen und nach dem Tode des letzten Mönchs allen Besitz in Gemeineigentum übergehen zu lassen: Säkularisierung zugunsten des Volkes. Als der Schwäbische Bund den Aufstand niedergeschlagen hatte, musste Eberbach 6000 Gulden Kriegskosten ersetzen.

Es begann eine Zeit fortwährender Anleihen und Schulden. In der Zeit des großen religiösen Umbruchs dieser Jahre der Re-

formation blieb es in Eberbach verhältnismäßig ruhig. Nur drei Mönche und ein Laienbruder verließen das Kloster. Die kriegerischen Wirren der Epoche der Glaubenskämpfe gingen jedoch an dem reichen Kloster nicht vorbei. Die unsicheren Zeiten minderten die Einnahmen, während die Ausgaben in Gestalt von Geld- und Naturalkontributionen stiegen. 1546 war es der Schmalkaldische Krieg der Konfessionsparteien, 1552 waren es die Truppen des Markgrafen Albrecht Alkibiades, die eine gedeihliche wirtschaftliche Kontinuität hinderten. Es traten nur noch wenige Novizen ein; 1553 war die Zahl der Mönche auf 26 zurückgegangen; daneben gab es 14 Laienbrüder mit handwerklichen Berufen und zwei Novizen. Im beginnenden 17. Jahrhundert festigten sich die Verhältnisse etwas. Bauliche Verbesserungen, wie der erste Umbau des romanischen Laienbrüderhauses, zeugen davon. Seit dieser Zeit ist hier im Obergeschoss die »Burse«, das Verwaltungszentrum des Klosters, nachweisbar.

Im Dreißigjährigen Krieg wurde das Kloster zunächst verschont. Der Einfall der Schweden und Hessen in den Rheingau 1631 vertrieb jedoch die Mönche. Der Schwedenkönig Gustav Adolf überließ die Abtei seinem Kanzler Axel Oxenstierna. Die Mönche lebten in dieser Zeit bis 1635 in der Emigration auf ihrem Stadthof in Köln. Kennzeichnend für die damalige Notlage ist die Verpfändung der Abtsmitra an das Kloster Altenberg, die erst 1698 für 1100 Gulden wieder eingelöst werden konnte. Der Konvent erlitt durch die Besetzung unermesslichen Schaden. In Eberbach wurden von den Soldaten die Mobilien, Kirchengeräte und fast alle Pergamenthandschriften verschleppt oder vernichtet. Aus den Altären wurden beispielsweise acht Gemälde entrissen. Der auf etwa 20 Mönche zusammengeschmolzene Konvent kehrte 1635 in einen demolierten und ausgeraubten Besitz zurück. Nicht nur das Kloster war schwer getroffen, noch mehr waren die Außenhöfe durch den Krieg verwüstet worden.

An einen erfolgreichen Wiederaufbau konnte erst nach dem Friedensschluss von 1648 gegangen werden. Emigration und wirtschaftliche Bedrängnis hatten auch das geistliche Leben erschüttert. Die zweite Hälfte des 17. Jahrhunderts mit den französischen Réunionskriegen brachte nur langsam bessere Verhältnisse. Wenn 1660 zwei Eberbach bereisende, gelehrte Mönche kor-

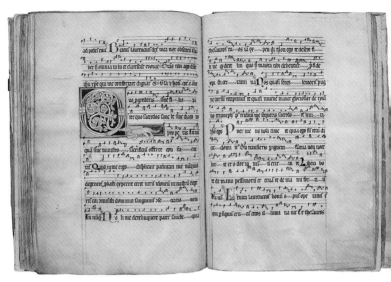

Fragment einer liturgischen Choralhandschrift, die in Folge der Säkularisation von einem Pianoforte-Fabrikanten zur Verlederung der Hämmerchen zerschnitten wurde. Pergament, 2. Hälfte 13. Jahrhundert, HLB RheinMain, Wiesbaden

rekt berichtet haben, verdanken wir allerdings dem Schweden-einfall die Erhaltung der großartigen mittelalterlichen Klosterräume: Abt Leonhard I. Klunckhard hatte 400 Fuder Wein (ca. 384 000 Liter) zurückgelegt, um von ihrem Erlös ein »modernes« Kloster zu bauen. Da die Schweden den Wein konfiszierten, scheiterte das Vorhaben. Erst unter Abt Alberich Kraus waren die verheerenden Kriegsfolgen überwunden. Er konnte zahlreiche Novizen gewinnen und verminderte die Schuldenlast auf 4000 Gulden. In seiner Regierungszeit war das Kloster am 14. Juli 1670 Schauplatz einer Konferenz zwischen den Kurfürsten von Trier und Mainz.

Wirtschaftlich war das 18. Jahrhundert eine Zeit des Aufschwungs. Der Konvent bestand aus 30 bis 40 Mönchen und einigen Laienbrüdern, nie mehr als zehn. Danach gab es 78 Klosterbedienstete, Knechte, Mägde, Handwerker, bis hin zum Kammerdiener des Abtes (1737). Die auswärtigen Besitzungen waren meist verpachtet, auf einzelnen Höfen führten Mönche den Betrieb. Neben Um- und Neubauten im Kloster selbst entstanden viele Höfe neu, vor allem die städtischen Zentralen in Mainz, wo auch das Archiv einen Bau erhielt und ständig blieb, in Frankfurt, wichtig wegen der Handelsverbindungen, aber auch in Limburg,

Oppenheim, Bingen, Boppard und in ländlichen Gebieten. Die Jahresrechnungen weisen aus, dass von den Überschüssen immer wieder Summen am Frankfurter Kapitalmarkt angelegt worden sind. Der wirtschaftliche Ruin setzte schlagartig mit den französischen Revolutionskriegen ein. 1794 wurde das Kirchensilber eingeschmolzen, um die Kurmainzer Rüstungen mit zu finanzieren. Ein Jahr später wurden 25 000 Gulden Staatsanleihe gefordert, weitere Abgaben folgten. Dazu kamen hohe Kontributionen an die in den Rheingau einfallenden französischen Revolutionstruppen, der Verlust aller linksrheinischen Besitzungen, die fast die Hälfte aller Eberbacher Güter ausmachten, und ein Rückgang der Einnahmen aus den verbliebenen Höfen und Ländereien. Ein geistlicher Niedergang ist nicht belegbar. Das System der Feudalklöster mit Konventen als reichen Grundherren mit geistlichen Pflichten wurde jedoch im Zeitalter der Aufklärung und der Französischen Revolution in Frage gestellt.

Der Reichsdeputations-Hauptschluss von 1803 übereignete Eberbach dem Fürsten Friedrich August von Nassau-Usingen als Entschädigung für seine linksrheinischen Gebietsverluste an Frankreich. Mit Erlass vom 19. September 1803 hob er die fast 700-jährige Abtei auf. Der seit 1795 regierende Abt Leonhard II. Müller, weitere 22 Mönche, sechs Novizen und einige Laienbrüder mussten Eberbach mit einer Staatspension verlassen. Alles, was irgendwie von Wert war, wurde versteigert. Die reiche kirchliche Ausstattung wurde entweder an bedürftige Kirchengemeinden verschenkt oder bedenkenlos vernichtet.

Obwohl Eberbach nicht zerstört worden ist, wie so viele andere Klöster in den Jahren der Säkularisierung, war das 19. Jahrhundert eine Zeit entstellender Veränderungen. Zunächst konnte der neue Besitzer mit den ausgedehnten Anlagen nichts anfangen. 1805 bestand der Plan, eine Idsteiner Lederfabrik hierher zu verlegen und Wohnung für 60 bis 70 Arbeiter zu schaffen. Dann sollten Wohnungen für 12 Weinbergsarbeiter des Domänenweingutes eingerichtet werden, denn der Weinbau wurde unter Nassauischer Verwaltung weiter betrieben. 1806 existierte ein landwirtschaftlicher Betrieb. 1808 verlegte die Militärverwaltung ein Lager mit Pulver, Gewehren und Monturen nach Eberbach. 1813 zog das Nassauische Korrektionshaus in den Konversenbau und

den Ostflügel der Klausur, deren übrige Teile 1815–49 von der Landesirrenanstalt belegt wurden. Zusätzlich kam ein »Weiberzuchthaus« nach Eberbach. Zeitweise gab es 400–500 Häftlinge und das entsprechende Wachpersonal. Nach dem Übergang an Preußen wurde 1873 das Korrektionshaus aufgelöst und dafür 1877 ein Strafgefängnis nach Eberbach verlegt.

Nach Fertigstellung des Zuchthauses Freiendiez bei Limburg gab die Justizverwaltung das Kloster ab. Mit einem Kostenaufwand von 116850 Goldmark wurde 1912–13 ein Militärgenesungsheim eingerichtet. Nur die Erdgeschosse von Konversenbau und Klausur-Ostflügel, das Hospital und das Mönchsrefektorium nebst Wirtschaftsgebäuden verblieben der Domänenverwaltung. Nach 1918 unterstand das Kloster bis 1921 der Besatzungsbehörde, seit 1922 dem Preußischen Landwirtschaftsministerium bzw. dem Regierungspräsidenten in Wiesbaden, Abteilung Domänen und Forsten, und seit 1945 dem Hessischen Landwirtschaftsministerium, in Verwaltung der Hessischen Staatsweingüter. Seit 1998 ist die Klosteranlage in der Obhut einer Stiftung Öffentlichen Rechts, unter Wahrung einer Präsenz der Hessischen Staatsweingüter (Erläuterungen hierzu S. 92–93).

Immerhin entging das Kloster Eberbach durch die fortwährende staatliche Nutzung für Zwecke, in die wenig Geld investiert werden sollte, sowohl der Zerstörung wie einer gut gemeinten »stilreinen« Restaurierung des 19. Jahrhunderts, die oftmals die Originalsubstanz der Baudenkmäler mehr verfälschte als bewahrte. Erst 1926, als die Denkmalpflege neue Maßstäbe für die sachgemäße Wiederherstellung mittelalterlicher Anlagen gefunden hatte, setzten Erneuerungsarbeiten ein. Ihr Ziel war neben der Beseitigung von Bauschäden und entstellenden Veränderungen im 18. und 19. Jahrhundert die behutsame Rekonstruktion des mittelalterlichen Zisterzienserklosters. Nach Unterbrechung durch Krieg und Nachkriegsjahre setzte 1953 die Hessische Landesregierung diese Arbeiten fort, die 1964 mit der Wiederherstellung des Laiendormitoriums im Obergeschoss des Konversenbaues einen vorläufigen Abschluss fanden. Fortschreitende Bauschäden machten 1986 den Beginn einer umfassenden abschnittsweisen Generalsanierung in Verbindung mit einem entsprechenden Nutzungskonzept zwingend notwendig.

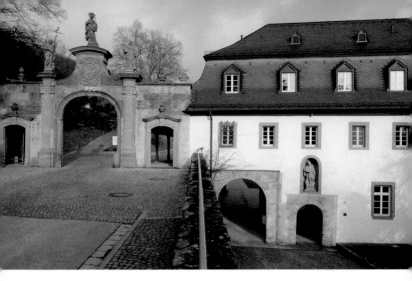

Pfortenhaus mit romanischer und barocker Toranlage

RUNDGANG

Als die Zisterzienser 1136 nach Eberbach kamen, bezogen sie eine seit etwa 1116 östlich des Baches bestehende Anlage, in der Augustiner-Chorherren und Benediktiner gewirkt hatten. Die vermutlich bescheidenen Abmessungen der Gebäude mit einer im 18. Jahrhundert abgebrochenen Stiftskirche genügten dem neuen Konvent geraume Zeit. Als erste Neubauten, nun westlich des Baches, wurden um 1140 Kirche und Klausur der Zisterzienser begonnen. Anschließend folgten Konversenhaus und Hospital, so dass im Verlauf von acht Jahrzehnten bis um 1220 das romanische Zisterzienserkloster entstand. Bereits in der Mitte des 13. Jahrhunderts setzten erweiternde Umbauten im Ostflügel der Klausur und im Kreuzgang ein, die den romanischen Bau bis auf Reste verschwinden ließen. Die Umbauten zogen sich, später auch in der Kirche, bis in die Mitte des 14. Jahrhunderts hin. Um 1500 und am Anfang des 17. Jahrhunderts kamen weitere Um- und Neubauten hinzu;

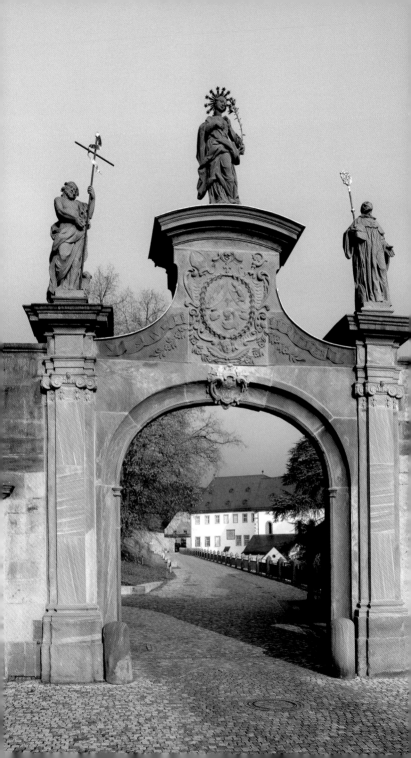

schließlich brachte das 18. Jahrhundert noch einmal eine ausgedehnte Bautätigkeit.

Aus fast allen Stilepochen sind Zeugnisse der Baukunst erhalten. Romanik, Früh-, Hoch- und Spätgotik sowie Barock wirkten im Zeitraum von 650 Jahren mit, um das Architekturkunstwerk Eberbach reifen zu lassen. Trotz achtbarer späterer Leistungen sind jedoch die mittelalterlichen Raumschöpfungen der größte künstlerische Besitz Eberbachs. Durch sie wird das Rheingaukloster zum größten und als Gesamtanlage bedeutendsten mittelalterlichen Kunstdenkmal Hessens und zu einem der großartigsten Monumente mittelalterlicher Zisterzienserbaukunst.

Mauern und Pforten

Den Klosterbezirk umschließt eine 1100 m lange, fünf und mehr Meter hohe und 1,10 m starke Ringmauer aus dem 12. bis 13. Jahrhundert. Der Hauptzugang liegt zum Rheintal hin im Süden. Am terrassierten Steilhang führt der Weg auf zwei Ebenen ins Kloster. Auf der unteren Terrasse steht das Pfortenhaus [**A**]. Es ist in seinem Kern romanisch und entstand wohl noch im 12. Jahrhundert. Aus dieser Zeit sind die rundbogigen Durchlässe für Fuhrwerke und Fußgänger zu sehen, beide nach außen in Rechteck-Blendnischen. Das Haus wurde 1740/41 barock umgestaltet und nach Osten verlängert. Seit 1748 grüßt die in eine Nische eingestellte Statue des Ordensprotagonisten Bernhard von Clairvaux die Besucher.

Auf der oberen Terrasse unterbricht die prächtige Anlage des dreiteiligen Hauptportals die Wehrhaftigkeit der Klostermauer und lädt in heiterer, spätbarocker Festlichkeit zum Eintritt ein. Es ist das letzte Bauwerk der Mönche, 1774 von Steinmetz Anton Süß und Bildhauer Nikolaus Binterim aus Mainz errichtet. Die Patronin des Zisterzienserordens und seiner Kirchen, Maria Immaculata, steht über Johannes dem Täufer, dem Nebenpatron, und dem als größten Ordensheiligen verehrten Bernhard von Clairvaux, hier zugleich Klostergründer (Kopien, Originalfiguren im Abteimuseum). Die lateinische Inschrift SVAVITER ET FORTITER auf Schriftbändern am Wappen des Bauherrn, Abt Adolf II. Wer-

Toranlage des Hauptportals, bekrönt von den Patronen der Abtei,
im Hintergrund das Abtshaus (Prälatur) 29

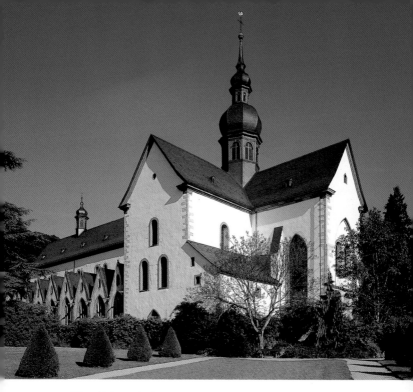

Klosterkirche von Südosten

ner, verkündet seinen Wahlspruch: Flexibel in der Handhabung –
standhaft im Grundsatz (Suaviter in modo – fortiter in re).

Der vom Rheintal herauf kommende Weg zog seit dem
12. Jahrhundert durch das Pfortenhaus ins Kloster. Reste einer
älteren Trasse mit Brücke sind südlich des Teiches erkennbar.
Der Platz vor dem Pfortenhaus mit seinem eleganten barocken
Brunnen war bis zum Bau des spätbarocken oberen Tores von
einer Außenmauer umgeben, die ein Vorwerk enthielt. Das Pfor-
tenhaus besaß eine Stube für den Pförtner, Räume für Gäste und
eine Kapelle. Die für die barocke Umbauzeit zu kleinen Fenster
entsprechen wohl noch den romanischen Öffnungen. Ein Fahr-
weg führte zur Kirche und westlich an ihr vorbei durch den »Sau-
graben« in den nördlichen Klosterbereich. Ein zusätzlicher Wirt-
schaftsweg wurde wohl schon im Mittelalter auf der künstlich
geschaffenen oberen Terrasse angelegt.

Klosterkirche von Westen mit Südfront des Konversenhauses

Klosterkirche (Basilika)

Mächtig ragt das Gotteshaus [1] vor den Klostergebäuden auf. Mit 76 m Länge nimmt es fast den gesamten freien Raum zwischen Kisselbach und dem Berghang nach Westen hin ein. Der Baubetrieb begann gegen 1140. Die Betrachtung der unteren Ostteile zeigt, dass ein durchgehender Quaderbau mit Lisenengliederung entstehen sollte. Er hätte bei gleicher Länge und Breite völlig andere Höhenverhältnisse bekommen: bei einem Langhaus in etwa heutiger Höhe ein niedrigeres Chor- und ebenso Querhaus. Das Äußere wäre den zisterziensischen Kirchen in der burgundischen Heimat der ersten Eberbacher Mönche nahe gekommen. An den in wechselnder Höhe fertiggestellten Quaderteilen – am vollständigsten unter den drei Ostfenstern des Chores – kann ermessen werden, welche gediegene Schönheit das Bauwerk durch die handwerklich sorgfältige Bearbeitung der hellen Kalksteine auszeichnen sollte.

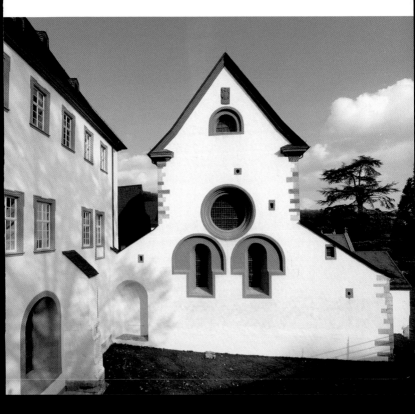

Zwischen 1160 und 1170 waren die Arbeiten durch die kirchenpolitischen Wirren unterbrochen. Bis dahin erhoben sich die Ostteile in der gequaderten Höhe. Die übrige Kirche war so weit fortgeschritten, dass Ausdehnung und Grundrissform feststanden. Ein neuer Plan schloss sich der rheinischen Baukunst des späteren 12. Jahrhunderts an. Nach diesem gegen 1170 zur Ausführung gekommenen Plan sehen wir die Kirche außen als verputzten Bruchsteinbau mit Eckquaderung. Äußerlich sichtbare Hauptunterschiede zur ersten Planung sind ungegliederte Wandflächen und ein in einheitlicher Höhe durchlaufender Dachfirst über Langhaus, Querhaus und Chor.

Somit ist ein Bauwerk entstanden, das in seiner klaren, schmucklosen Architektur die kompromisslos strenge Frömmigkeit als Lebensform zisterziensischer Frühzeit eindrucksvoll künstlerisch bewusst macht. Die Monumentalität der einfachen kubischen Baukörper mit ihren harten Begrenzungen der weiten Mauerflächen, in die ursprünglich nur wenige rundbogige Fenster eingehöhlt waren, wirkt besonders stark von Südosten.

Dieser in sparsamsten romanischen Formen errichtete Sakralbau wurde 1186 geweiht. Die Ostteile waren wohl schon im Jahr 1178 durch eine erste Altarweihe benutzbar geworden. Die Vorhalle vor dem westlichen Südportal ist eine im Geist der Romanik geschaffene Zutat aus dem beginnenden 13. Jahrhundert. Schon den Anbruch der Frühgotik zeigt das Portal des Südquerschiffes mit gestrecktem Kleeblatt-Spitzbogen. Anstelle einer romanischen Pforte entstand es um die Mitte des 13. Jahrhunderts. Hier befand sich der Ausgang zum Mönchsfriedhof, der vermutlich südlich der Kirche lag.

Das Gesamtbild der Kirche wird nicht allein von der Romanik bestimmt. Eindrucksvoll in ihrer gleichförmigen Reihung sind neun gotische Kapellen vor dem südlichen Seitenschiff gelagert. Durch ihre steile Linienführung hart und spitz nebeneinander gestellter Dächer sowie ihr fantasievolles Maßwerk breiter, feingliedrig unterteilter Fenster bringen sie gotischen Formenreichtum zur strengen Nüchternheit der großflächigen, kubischen Architektur des 12. Jahrhunderts. Sie entstanden in der ersten Hälfte des 14. Jahrhunderts als gestiftete »Grabkapellen«. Das älteste Maßwerk, noch verhältnismäßig kräftig in der Steinwir-

Klosterkirche von Südwesten mit der gotischen Kapellenreihe

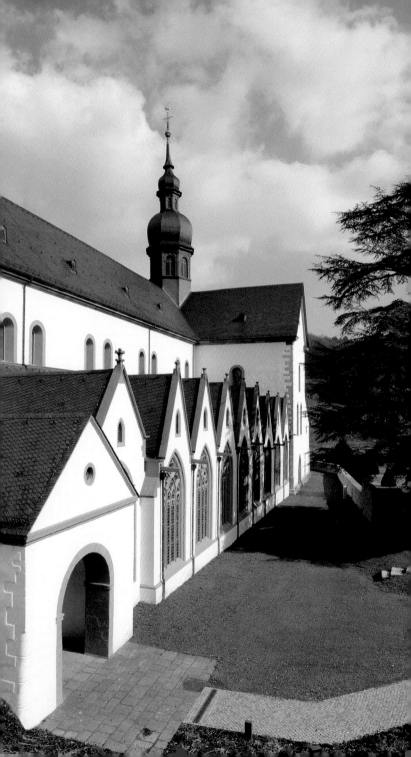

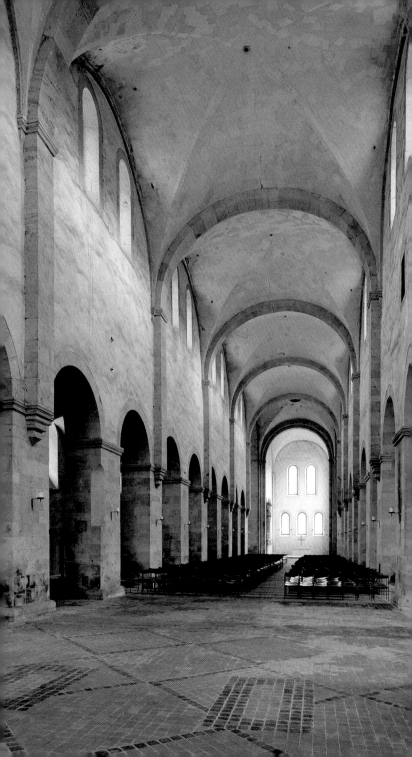

kung der Stege mit klaren Vier- und Dreipassformen, zeigt das westlichste Fenster neben der Vorhalle. Diese Kapelle wird mit einer Stiftung von 1313 in Verbindung gebracht. Als 1330 entstandene Gruppe heben sich die nächsten vier Fenster ab. Ihr Maßwerk ist am aufwendigsten und besonders zartgliedrig gearbeitet. Noch jünger sind die drei östlichen Fenster. Charakteristisch sind die spitzen, dünnen Grate und die schmalen Spitzbogen im Maßwerk der kürzeren und daher breiter wirkenden Fenster. Das vierte Fenster von Osten gehört mit seinem Maßwerk zur Kapellengruppe um 1330. Sein rechtes Gewände ist aber den Gewänden der östlichen Gruppe angepasst. In die Zeit um 1330 fällt auch der Einbruch riesiger gotischer Fenster im Chor; nur das südliche ist mit reichem Maßwerk erhalten.

Neben der Gotik hat die Barockzeit ihre schöpferischen Spuren an der Basilika hinterlassen. Sie prägen wesentlich den Eindruck vom Äußeren der Kirche, handelt es sich doch um sämtliche Dächer und die beiden Dachreiter mit zwiebelförmigen Hauben sowie um die Steinkapitelle mit Akanthusblattzier an den Ecken als Reste einstiger architektonischer Gliederung. Das nach Sturmschäden1746 aufgebrachte Dachwerk verändert die Proportionen der Kirche zum steil Gotischen der Kapellenreihe und der Spitzbogenfenster hin. Der mittelalterliche Dachstuhl hatte eine flachere Neigung, wie das romanische Steinkreuz vom Westgiebel belegt, das sich jetzt vor der inneren östlichen Chorwand, in etwa an der Stelle des einstigen Hochaltars, befindet.

Das Bild, das uns heute den Eindruck zisterziensischer Frühzeit und der Gotik mit barocken Eingriffen vermittelt, ist zu einem Teil das Werk behutsam rekonstruierender Wiederherstellung der Jahre von 1935 bis 1939. Höchst problematisch war die Situation im Chor. Bereits um 1330 hatten vierbahnige, am Chorhaupt vermutlich sogar ein achtbahniges Fenster die romanische Lichtführung verändert. Das Maßwerk des Ost- und Nordfensters wurden bei der Errichtung des Barock-Hochaltars 1714, weiterhin 1747 und 1781 zerstört und die Fenster teilweise vermauert. Um sich dem romanischen Charakterbild wieder zu nähern, wurden Rundbogenfenster in das spitzbogige Gewände der Ostwand eingesetzt. Von den burgundischen Voraussetzungen her war über den drei unteren Rundbogenfenstern

ursprünglich wohl ein Radfenster wie in der Westwand ange-
bracht. Im Langhaus waren 1707 einige Hochschifffenster
breitflächig vergrößert worden. Ihre Wiederherstellung blieb
unproblematisch. Die neun gotischen Kapellen veränderte man
1746 in der Außenansicht dahingehend, dass sie paarweise unter
flach geneigten Dächern zusammengefasst wurden. Nach 1803
waren die gotischen Fenster vermauert und das Maßwerk teil-
weise zerstört worden. 1939 konnte die Vermauerung beseitigt,
das Maßwerk ergänzt und die ursprüngliche Dachform rekon-
struiert werden.

Beim Eintritt in die Kirche entfaltet sich ein Raum von über-
wältigend einheitlicher Wirkung, von dem eines der am wenigs-
ten beeinträchtigten Architekturerlebnisse der deutschen
Romanik ausgeht. Bis zur Weihe von 1186 war eine dreischiffige
Pfeilerbasilika auf dem Grundriss des lateinischen Kreuzes ent-
standen. Langhaus, beide Seitenschiffe, Querhaus und Chor sind
mit Kreuzgratgewölben geschlossen.

Von der Westseite erschließt sich am überzeugendsten die
romanische Baugesinnung. Überall sind eckige, klare Formen
verwendet. Schlichte Rundbogenarkaden ruhen auf wuchtigen
Rechteckpfeilern, darüber steigen die weiten kahlen Mauerflä-
chen der Hochschiffwände auf. Über das Mittelschiff sind die
großen Wölbungsjoche gespannt, denen jeweils zwei kleinere
in den Seitenschiffen zugeordnet sind – das gebundene romani-
sche Wölbungssystem. Während die Arkaden den Blick ruhig
gleitend zum Chorhaus im Osten leiten, akzentuiert ihn darüber
in hartem Rhythmus die stützende Gewölbekonstruktion mit
kräftig-kantigen Wandvorlagen und schweren Rundbogen
(Gurtbogen) quer durch das Schiff. Sinnhaft entsprechen die
schmucklosen glatten Wände, die kubisch-kraftvollen Pfeiler und
die blockhaften Gewölbeträger in ihrer klaren Aussagekraft der
strengsten Askese zisterziensischer Frühzeit. Der rigorose heilige
Eifer Bernhards von Clairvaux hatte solche puristische Bauten
verordnet, ohne Bilderschmuck und sonstige prunkhafte Aus-
stattung. Nichts als Gebet und Meditation sollte zwischen Gott
mit den Heiligen und dem Mönch sein: Der weite Raum in seiner
kargen Monumentalität romanischer Bauformen wird so zum
vollendeten, in Architektur gesetztes Symbol für anspruchsvolle

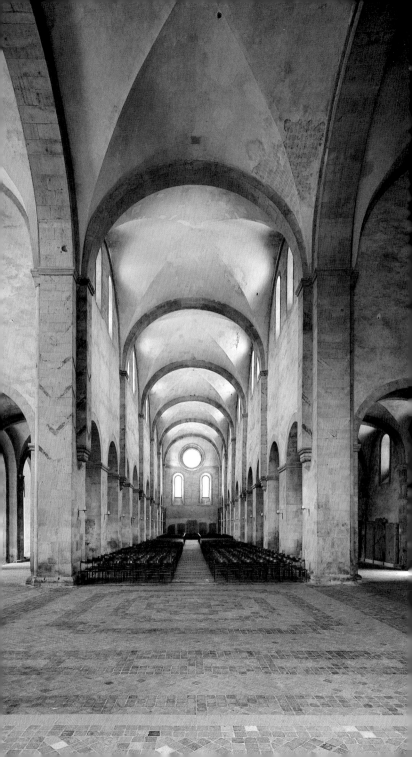

Mönchsideale. Dabei ist jedoch immer zu bedenken, dass in Höhe des dritten Pfeilerpaares von Osten eine massive Chorschranke alle drei Schiffe in einen Ostteil für die Mönche mit ihrem Chorgestühl und einen Westteil für die Laienbrüder schied. Außerdem schnitt das Chorgestühl der Mönche in die Vierung ein und unterteilte somit das Querschiff.

Es entsprach den Ordensidealen, wenn die zisterziensische Baukunst des 12. Jahrhunderts mit einer bewundernswerten Klarheit der Formen auskam und die weiten Wandflächen und Gewölbefelder bewusst in weiß getünchter Nacktheit stehen ließ. Dafür errichteten die Zisterzienser ihre Bauten oft in überaus gediegener Ausführung in Quadersteintechnik. Davon zeugen vor allem die Pfeiler, Wandvorlagen, Gurtbogen, Portal- und Fenstergewände. Beachtenswert ist die feine Oberfläche der Kalksteine. Die Kämpfer sämtlicher Pfeiler und gewölbetragender Wandvorlagen sind die einzige Stelle differenzierter Durchbildung. Sie markieren deutlich in der Ebene der Schiffspfeiler und der Gewölbeansätze zwei horizontal durch die Kirche gehende Trennungslinien zwischen lastenden und tragenden Baugliedern. Die Konsolen enden pyramidenförmig. Diese in der Kirche entwickelte schlichte Konsolenform findet sich in den zeitnahen gewölbten Räumen des Klosters allenthalben in gleicher oder einer abgewandelten Gestalt. Bemerkenswert ist, dass die Wandvorlagen im Mittelschiff der Kirche abgekragt, in den Seitenschiffen jedoch bis zum Boden herabgeführt werden. Diese »Abkragung« stellt ein markantes Charakteristikum der Zisterzienserarchitektur dar. Das klare System der Gewölbeauflager setzt sich nach Osten bis ins Vierungsquadrat fort, in dem sich Langhaus und Querhaus kreuzen. Hier treten plötzlich Säulen auf, die sich sonst am Bau nicht finden, außer am Vorhallenportal. Das Vierungsgewölbe ruht gegen die Choröffnung auf Säulendiensten, die bis zum Boden hinabreichen; zum Mittelschiff fehlen sie. Im Chor und in den beiden Querhausflügeln tragen solche Dienste die Gewölbe an allen vier Ecken.

Das Innere der Ostteile entschlüsselt mehr noch als das Äußere den tiefen Einschnitt zwischen den beiden romanischen Bauperioden. Schon außen konnte bemerkt werden, dass ein reiner Quaderbau mit Lisenengliederung und niedrigerem Chor

und Querhaus entstehen sollte, als die Mönche um 1140 mit dem Bau im Osten begannen; innen wird das noch deutlicher.

Im Gegensatz zu den ausgewogenen Proportionen des Langhauses erscheinen die Ostteile weniger ausgeglichen. So sind die Säulendienste des Gewölbes der beträchtlichen Höhe nicht angemessen. Sie wirken fast dünn und schwächlich in der Umgebung kraftvoller Stützen und Wandvorlagen. Noch klarer werden die während des Bauvorgangs geänderten Höhenverhältnisse an der Ostseite der Querhausflügel, wo die Kapellenöffnungen viel zu gedrungen sind im Vergleich zur Höhe der darüber ansteigenden Wand.

Die ersten Zisterziensermönche hatten aus ihrer burgundischen Heimat und aus den dort blühenden Klöstern ihres Ordens feste Vorstellungen von der Gestalt ihrer Kirchen mitgebracht. Danach wollten sie in Eberbach um 1140 eine (zumindest teilweise) tonnengewölbte Kirche errichten. Die Forschung hat aus drei Beobachtungen die Gestalt der ursprünglich geplanten Ostteile rekonstruiert: Vergleich mit den wenigen erhaltenen frühen Zisterzienserkirchen Frankreichs, vor allem Fontenay; Reste älterer Gliederungen in Eberbach außen und innen; Missverhältnis der Höhenproportionen in den Ostteilen von Eberbach. Wichtig sind auch die zwischen den Kapellen an der Ostseite des Querhauses erkennbaren Abarbeitungen. Sie gehörten zum Plan I, waren Halbsäulen und wurden 1835 unerklärlicherweise beseitigt. Ihnen gegenüber sind die gleichen Vorlagen als Planung anzunehmen. Als ursprüngliche Höhe der Säulen in den Ecken der Querhausarme und des Chores, ebenso wie der Vorlagen zwischen ihnen, können zwei Drittel der heutigen Höhe angenommen werden. Dadurch hätten sie nicht so schwächlichdünn gewirkt. Ihre Kapitelle wären Auflager für quer durch den Raum gespannte Gurtbogen gewesen und diese hätten das tragende Gerüst einer Tonnenwölbung gebildet. Entsprechend der Außengliederung durch Lisenen wären die Raumteile durch solche halbrunden, in den Ecken auch vollrunden Gewölbedienste viel stärker rhythmisiert worden, als das später geschehen ist. In einem Raum dieser Proportionen – mit niedrigeren und kleinteiliger gegliederten Wänden – hätten auch die gedrungenen Kapellenöffnungen ihr rechtes Maß gehabt. Die Tonnenwölbung

sollte im Chor zwei größere und ein schmales, in den Querhausflügeln je drei Joche umfassen. Auch für das Mittelschiff könnte Plan I Tonnenwölbung vorgesehen haben, bei der die Pfeiler die Stelle der Gurtbogen bestimmt hätten. Ebenso kann hier aber die in der Zeit noch übliche hölzerne Flachdecke geplant worden sein. Bis um 1160 war nach diesem Plan die ganze Kirche bis zur Westwand im Bau. Als nach einer etwa zehnjährigen Pause gegen 1170 mit der Absicht des Kreuzgewölbebaues die Arbeiten fortgesetzt wurden, mussten die am weitesten gediehenen Ostteile der neuen Planung durch Höherstreckung angepasst werden. Im Westen brachte die gemäß Plan I festgelegte Einteilung und Ausdehnung des Langhauses für die veränderte Gewölbekonzeption Schwierigkeiten. Das gebundene romanische Basilikalschema benötigte Quadrate, große im Mittelschiff und darauf bezogen je zwei kleinere in den Seitenschiffen. Die vorhandene Ausdehnung ergab aber nur fünf ganze Quadrate. Aus diesem Grunde entstand im Westen des Mittelschiffs vermutlich ein Halbjoch.

Der Grund für den radikalen Planwechsel ist zunächst äußerlich. Die Bauarbeiten stockten nach 1160, als sich am Mittelrhein die Auswirkungen der Kirchenspaltung unter Papst Alexander III. und den staufisch beeinflussten Gegenpäpsten bemerkbar machten. Der Zisterzienserorden hatte sich für Alexander und wider den staufischen Gegenpapst und damit auch gegen Kaiser Friedrich I. Barbarossa erklärt, und die Klöster des Ordens im Machtbereich des Kaisers waren folglich bedroht. Im Verlauf der bis um 1170 dauernden Wirren musste Abt Eberhard sogar nach Rom fliehen. Erst danach konnte weitergebaut werden. Der Übergang vom kostspieligen und zeitaufwendigen Quaderbau zum Bruchsteinbau aus Taunusquarzit mag mit wirtschaftlichen Überlegungen, aber auch mit dem Wunsch nach rascher Vollendung der Kirche zusammenhängen. Hinzu kommt die Erwägung, dass die Abkehr von einem Plan, der eine burgundischen Vorbildern verpflichtete und in der rheinischen Kunstlandschaft fremde Kirche hervorgebracht hätte, auf ein stärkeres Hineinwachsen der Mönche in die Umgebung zurückzuführen sein könnte. Bildet doch die Eberbacher Kirche in ihrer um 1170 bis zur Schlussweihe 1186 entstandenen Gestalt einen untrenn-

Klosterkirche, südliches Seitenschiff nach Westen

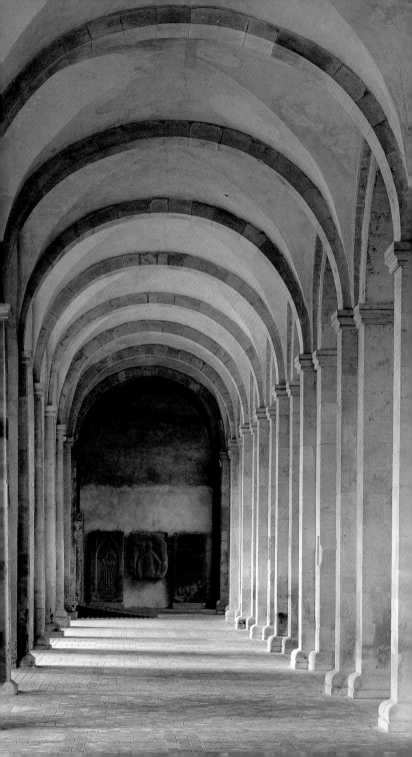

baren Teil der rheinischen romanischen Baukunst, ohne dass freilich die zisterziensische Eigenart verschwunden wäre.

Über die feierliche Weihe der Kirche 1186 durch den Mainzer Erzbischof Konrad von Wittelsbach unter Assistenz der Bischöfe von Worms, Münster und Straßburg wurde ein Gedenkstein angefertigt. Eine Kopie des 19. Jahrhunderts mit der authentisch überlieferten Inschrift befindet sich in der Nordwand des Chores.

Der romanische Raum blieb nur wenig über hundert Jahre erhalten, dann wurde die herbe Monumentalität der frühesten Zeit durch gotische Kapellen an der Südseite aufgelockert. Sie sind zueinander und gegen das aufgebrochene Südschiff des 12. Jahrhunderts geöffnet und wirken wie ein zweites, lichtdurchflutetes Seitenschiff. Der romanische Hauptraum erhält dadurch eine Lichtfülle, die er ursprünglich nicht besaß (vgl. Abb. S. 41).

Lebhaft kontrastieren die in große Glasflächen mit filigran wirkendem Maßwerk aufgelösten Außenwände der neun Kapellen mit der blockhaften Wucht des 12. Jahrhunderts. Die Vermehrung der Kapellen – es existierten bereits die sechs ursprünglichen an den Querhausarmen – ergab sich aus den immer zahlreicheren Mess- und damit Altarstiftungen, vor allem adliger Familien. Zu jedem einst vorhandenen Altar ist die Nische für Kultgeräte in den äußeren Mauerzungen erhalten. Die Kapellen entstanden in drei Abschnitten, die westliche 1313 als Grabkapelle für den Ritter Siegfried von Dotzheim, dessen Grabplatte bis heute in seiner Kapelle bewahrt ist. Die Ostwand der Kapelle war ursprünglich ganz geschlossen, denn sie wurde zunächst einzelstehend errichtet. Eigentümlich sind die romanisierenden Formen: Kreuzgratgewölbe, Rundbogentür zur Vorhalle. Die weiteren Kapellen entstanden um 1330 und 1340. Wie außen die Maßwerkformen lassen innen die Profile der Bogen und Pfeiler mit der Grenze zwischen der dritten und vierten Kapelle von Osten die abschnittsweise Errichtung erkennen.

Gleichfalls in die erste Hälfte des 14. Jahrhunderts fällt die Veränderung des Chorhauses. Alle drei Seiten erhielten riesige Maßwerkfenster, von denen das südliche erhalten ist. Die beiden anderen Fenster sind von außen noch an ihrem ursprünglichen Gewände zu erkennen. Die Abkehr von den strengen Bestimmungen der Frühzeit wird ab dem 14. Jahrhundert deutlich: rei-

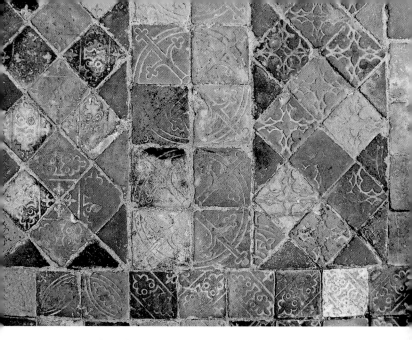

Ornamentierte Fußbodenfliesen, gebrannter Ton, 13. Jahrhundert, Klosterkirche

ches Maßwerk im Chor und in den Südkapellen; hier auch ein Schlussstein mit dem Lamm Gottes, andere mit Blattwerk. Auch die Farbe, vom hl. Bernhard scharf abgelehnt, zog mit der Gotik in die Kirche ein: die Schlusssteine waren bemalt. Reste einer Gewölbemalerei mit Ranken stammen vielleicht erst aus dem 15. Jahrhundert. Spätestens im 15./16. Jahrhundert war das gesamte Innere farbig ausgemalt, wie Streifenreste einer architektonischen Malerei bezeugen.

Der Fußboden, im 12. Jahrhundert in der Art eines zweifarbigen Teppichmusters mit Tonplättchen belegt, wurde im 13./14. Jahrhundert durch Platten mit Lilien und Eichblättern, Tierdarstellungen, geometrischen Mustern und Flechtwerk in verschiedenfarbiger Lasur bereichert. Unter den Pfeilerarkaden des Mittelschiffs sind die Reste dieses Belages, der wahrscheinlich in Eberbach selbst produziert wurde, zusammengeführt.

Von den wesentlichen Veränderungen der Barockzeit zeugt nur noch Stuck in den Kapellen am nördlichen Querhausarm. In der mittleren Michaelskapelle schuf Sebastian Beschauf aus

Mainz 1707 unter Abt Michael Schnock schwungvolle Akanthus-
ranken mit den Wappen des Abtes und des Klosters. Die flankie-
renden Kapellen ließ Abt Adolf I. Dreimü(h)len 1728 stuckieren.
In der südlichen Johanneskapelle sind Szenen aus der Lebensge-
schichte des Täufers, dem Mitpatron der Kirche, dargestellt.

Wiederherstellung der Kirche

Es bedurfte auch für den Innenraum langjähriger Wiederherstel-
lungsarbeit, verbunden mit überlegten Rekonstruktionen, um
die romanische Kirche wieder annähernd in ihrer ursprünglichen
Schönheit erstehen zu lassen. Sie bietet heute einen der harten
zisterziensischen Frühzeit entsprechenderen Anblick als vor der
Säkularisierung 1803. Es fehlen, neben einfachstem Chorgestühl,
lediglich die schlichten Altarblöcke und eine hohe Chorschranke
zwischen dem dritten Pfeilerpaar westlich der Vierung, die die
Mönchskirche von der Laienbrüderkirche trennte. 1708–10 legten
die Mönche ihren Chor, die Vierung und das Chorhaus höher. Drei
Steinportale bildeten den Zugang zu diesem Hochchor und stam-
men wie die Portale der Barockzeit an der Westfront des Konver-
senbaues vom Meister Valentin Müller aus Mainz. Die Portale be-
krönten je drei Figuren des Mainzer Bildhauers Christian Rosaler.

Verheerende Veränderungen trafen die Kirche nach der Auf-
hebung des Klosters 1803. Durch das zweite westliche Pfeiler-
paar führte vom Süd- zum Nordportal eine Fahrstraße zum gro-
ßen Klosterhof im Norden: Portale und Wände waren hierfür
rücksichtslos ausgebrochen worden. Der nach Westen verblei-
bende Raum diente als Pförtnerstube, ins Kircheninnere nach
Osten war eine Mauer hochgezogen. Die Kirche diente als Stall
und Scheune. Erst 1835 wurden die Ostteile durch eine weitere
Mauer abgetrennt und zur Gefängnis- und Irrenhauskirche her-
gerichtet. Die 1926 einsetzenden Wiederherstellungsarbeiten be-
endeten den Zustand der Verwahrlosung und stellten das heuti-
ge Bild her. Von besonderer Bedeutung war dafür die Rekon-
struktion der mittelalterlichen Bodenhöhen und die Verlegung
des Plattenbodens nach aufgefundenen Resten.

Die Basilika dient heute hauptsächlich anspruchsvollen Kon-
zertveranstaltungen im Sommerhalbjahr. Gottesdienste finden
im Jahresverlauf nur noch zu besonderen Anlässen statt.

Ausstattung der Kirche

Mit Ausnahme einiger steinerner Wandtabernakel und Kredenz-
nischen und eines Zelebrantensitzes im Chor ist keine gottes-
dienstliche Ausstattung mehr vorhanden. Aus der romanischen
Zeit ist die große Kredenznische an der südlichen Chorwand be-
merkenswert. Vorgelagert und dazugehörig ist ein Ausguss
(Piscina) im Würfelkapitell einer kleinen Bündelsäule. Die Anlage
ist stark restauriert. Daneben befindet sich die breite Rundbogen-
nische des Zelebrantensitzes. Auch er gehört der frühesten Zeit
an. In der gegenüberliegenden Wand ist der Sakramentstaberna-
kel eingelassen. Das Maßwerk zeigt Verwandtschaft mit den im
ersten Drittel des 14. Jahrhunderts geschaffenen Fenstern der
Südkapellen und des Chores. Der steile Wimperg mit Krabben
und bekrönender Kreuzblume fügt sich mit den seitlichen Fialen
und spitzbogigem Nischenteil zu einer reizvollen, in sich ge-
schlossenen Kleinarchitektur zusammen. Den Elisabethaltar im
nördlichen Seitenschiff, viertes Joch von Westen, bezeichnet ein
Wandschrein mit gestäbter Umrahmung des mittleren 15. Jahr-
hunderts. Auf der Sohlbank befindet sich eine gotische Minuskel-
inschrift: *S(anc)ta elyzabeth la(n)tg(ravia)*.

Zerstörte und erhaltene Kunstwerke

Die reiche Ausstattung der Kirche ist nach der Klosteraufhebung
1803 weitgehend vernichtet worden. Einige Altäre, Skulpturen
und prächtige Paramente gelangten in Kirchen der näheren und
weiteren Umgebung. Aber auch diese Werke sind im Lauf der
Zeit vielfach untergegangen.

Ursprünglich besaßen die Zisterzienser nur das notwendigs-
te Inventar in ihren Kirchen. Künstlerische Ausführung und Zier-
rate waren verboten. Es konnte aber nicht ausbleiben, dass sich
im Laufe der Zeit eine raumfüllende Ausstattung ansammelte.
Von den 1614 überlieferten 34 Altären besaßen zahlreiche ihre
Retabel aus Gotik und Renaissance. Bei der schwedischen Beset-
zung des Klosters 1631 – 35 wurde fast das ganze Inventar zer-
schlagen oder verschleppt.

Die 1803 vorhandene umfangreiche Ausstattung war größ-
tenteils in der Barockzeit entstanden, wie die wenigen erhalte-
nen Gegenstände und die archivalische Überlieferung erkennen

lassen. Um eine Vorstellung von der einstigen Fülle zu geben, seien einige Kunstwerke genannt (siehe hierzu auch S. 16).

Es gab im Chor einen mächtigen Baldachin-Hochaltar, 1714 von Johann Kaspar Herwarthel und Franz Matthias Hiernle aus Mainz geschaffen. Er diente zur Umrahmung kostbarer Silberarbeiten, eines Tabernakels mit Aufsatz und einer Maria Immaculata, vielleicht auch eines Johannes Baptist, ferner war eine weitere silberne Marienfigur vorhanden. In der Kirche standen 20 Nebenaltäre. Auf einer 1704 errichteten steinernen Westempore erhob sich ein prächtiges Orgelwerk, das 1850 in der Stadtkirche zu Wiesbaden verbrannte. Vor dem Chor befand sich zwischen drei Steinpfeilern ein eisernes, mit vergoldeten Laubblättern verziertes Gitter von 1696. Das Chorgestühl bestand beiderseits aus zwei Reihen zu je elf Sitzen, darüber 66 Gemälde aus der Leidensgeschichte Christi und aus dem Leben des hl. Bernhard, gemalt 1710 von Johann Martin Zick und 1720 von B. Pahmann.

Die kostbarste erhaltene Figur ist eine Muttergottes aus Terrakotta um 1420, ein Abbild mittels einem Model der berühmten Schröter-Madonna der Kirche in Hallgarten, die zu den edelsten Skulpturen des sogenannten Weichen Stils der Spätgotik zählt. Die Eberbacher Madonna befindet sich heute im Louvre zu Paris.

Des Weiteren muss eine Pietà im Hessischen Landesmuseum Kassel genannt werden sowie eine weitere Tonmadonna in der Pfarrkirche Kiedrich, beide ebenfalls aus der ersten Hälfte des 15. Jahrhunderts.

Die einzigen am Ort erhaltenen (Barock-)Skulpturen sind ein hl. Bernhard und sechs weitere Heilige des Mainzer Hofbildhauers Burkhard Zamels. Sie befinden sich allesamt – wie auch fünf von einst sieben Ölgemälden (1666) einer »Eberbacher Hausheiligen-Galerie« – im Abteimuseum. Dort wird auch die älteste erhaltene Kirchenverglasung der Zisterzienser im deutschen Sprachraum (um 1180), eine sogenannte Grisaille, aufbewahrt, die dem Westfenster des südlichen Querschiffs entstammt (Abb. S. 4).

Grabdenkmäler

Die strengen Regeln erlaubten in der Frühzeit keine Bestattungen in Zisterzienserkirchen. Andererseits lockte gerade die intensive Frömmigkeit der Mönche, hier die Begräbnisstätte zu

*Deckplatte einer Tumba für Graf Eberhard I.
von Katzenelnbogen, Klosterkirche*

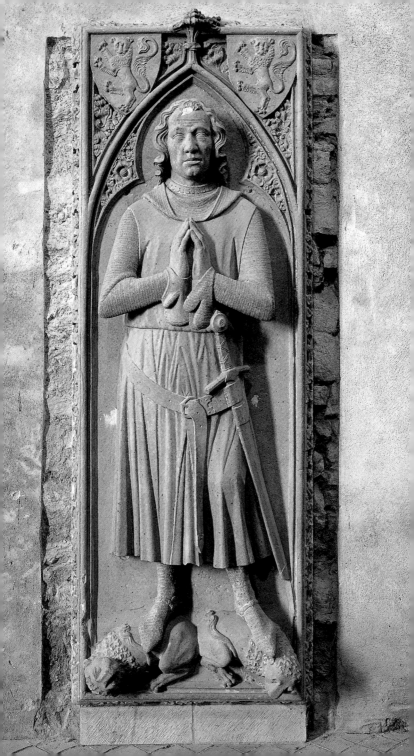

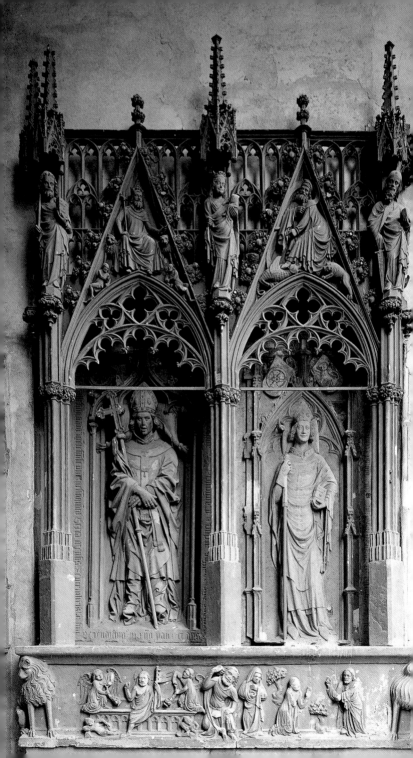

wählen. Das war in Eberbach seit 1256 vor allem für den Adel möglich. Trotz vieler Verluste bewahrt die Eberbacher Kirche hervorragende Werke mittelalterlicher Plastik in Gestalt von Grabmälern. Einige gehören kunstgeschichtlich zu den wichtigsten ihrer Entstehungszeit. Sie markieren den Wandel in der Auffassung des Menschenbildes vom frühen 14. bis zum frühen 16. Jahrhundert. Nahezu alle Grabplatten befinden sich heute nicht mehr an ihrem ursprünglichen Bestimmungsort.

Zu den größten Wohltätern des Klosters gehörte das seit dem 13. Jahrhundert mächtigste mittelrheinische Adelsgeschlecht der Grafen von Katzenelnbogen. So versteht es sich, dass einige seiner Mitglieder zu den ganz frühen in der Kirche bestatteten Fremden gehören. Die Grablege dieser Familie war das südliche Querhaus; noch im 18. Jahrhundert hieß dieser Bereich Grafenchor. Es ist wohl kein Zufall, wenn die älteste bekannte Bestattung in der Kirche ein Graf von Katzenelnbogen ist: Eberhard I. († 1311). An der Westwand des Nordquerhauses ist seine Figurenplatte angebracht (Abb. S. 47). Sie war Deckel eines über dem Boden frei stehenden Grabmales, einer sogenannten Tumba. Der barhäuptige Verstorbene steht betend unter einem Spitzbogen. In Haltung, Gewand, Haartracht und Gesicht wirkt noch die bildhauerische Tradition der späten Stauferzeit nach. Nicht den individuellen Ausdruck suchte die Epoche in ihren Bildern, sondern den klassischen Idealtypus des ritterlich-christlichen Menschen. Eberhard verkörpert freilich nicht mehr allein die Daseinsbejahung des höfischen Rittertums. In sein Antlitz mischen sich Züge der Skepsis, einer realitätsfernen vergeistigten Auffassung. Daneben stehen die Platten der Grafen Johann III. († 1444) und Philipp d. Ä. († 1479) als der Letzte seines Geschlechts. Das Erbe traten die Landgrafen von Hessen an. An der Westwand des Südquerhauses steht als erste die Tumbenplatte des Grafen Johann II. († 1357). Es folgen die Grabplatte des Grafen Philipp d. J. († 1453) und das Grabmal für den Grafen Philipp II. von Nassau-Weilburg († 1492).

Grafen waren auch die beiden Mainzer Erzbischöfe – und zwar aus dem Hause Nassau –, deren Grabplatten im sogenannten Hochgrab im Chor aufgerichtet sind: rechts Gerlach († 1371, Abb. S. 48). Der Vergleich mit Eberhard von Katzenelnbogen von

Hochgrab für Erzbischof Gerlach von Nassau mit der 1707 hinzugefügten Grabplatte des Erzbischofs Adolf II. von Nassau (links), Klosterkirche

1311 zeigt, wie sich das Menschenbild im 14. Jahrhundert wandelt: hier eine fast körperlose, schmal gestreckte Gestalt in leichtem S-Schwung, die von einer verhalten fließenden Bewegung durchströmt wird. Das Gewand folgt flach gewellt und ohne kräftige Akzente der Falten, wie das ganz ähnlich fallende Gewand des 40 Jahre älteren Eberhard von Stein (Abb. S. 51). Das lächelnde Antlitz ist vergeistigt, weltentrückt und fern jeden Affektes, zusammen mit dem Körper Sinnbild der Askese und Leibfeindlichkeit einer allein aufs Jenseitige gerichteten Gesinnung. Die linke Platte zeigt Adolf II. († 1475, Abb. S. 48), der 1465 in Eltville dem Erfinder der Buchdruckerkunst, Johannes Gensfleisch gen. Gutenberg, eine Jahresrente in Form von Sachleistungen – Kleidung, Korn und zwei Fuder Wein – gewährte. Hier wird realistisch ein aufgebahrter Toter abgebildet: eine breit gelagerte, körpervolle Gestalt im porträtähnlichen, eingefallenen Leichengesicht mit geöffnetem Mund. Nichts ist in dieser Zeit der Spätgotik idealisiert oder vergeistigt, es ist der Augenblick des Todeskampfes in seiner unerbittlichen Härte dargestellt. Gleichsam parallel dazu entwickelt sich in wild zerklüfteten Falten das Gewand zu starker plastischer Wirkung, über den Beinen zerknittert und eingefallen. Der geniale Bildhauer kam gewiss aus dem niederländischen Kunstkreis. Der Sockel unter den Platten zeigt, von den Nassauer Wappenlöwen flankiert, den auferstehenden Christus und getrennt davon die beiden Marien, denen Christus nach seiner Auferstehung erscheint. Die zwischen beiden Szenen kauernde Tragefigur ist als Bild des Steinmetzen anzusehen: Das Tragen versinnbildlicht zugleich die Verantwortung für das Werk. Im reichen architektonischen Baldachinaufbau steht die Muttergottes zwischen den Aposteln Petrus und Paulus. Die Reliefs in den Giebeln zeigen links König David, rechts den Propheten Jesaja.

Das Grabmal ist nicht mehr in der ursprünglichen Form erhalten. Seine verstümmelnde Umgestaltung erfolgte 1707, um dem neuen Hochaltar genügend Freiraum zu geben. Ursprünglich stand eine Tumba in der Breite der Gerlach-Platte, dem eigentlichen Deckel, vor der Wand. Über ihr erhob sich mit zwei Arkaden die feingliedrige und reich durchgebildete Baldachinarchitektur, gestützt an der Vorder- und Rückseite auf drei Bündelpfeiler, dazwischen spannten sich zwei kleine Gewölbe. Die

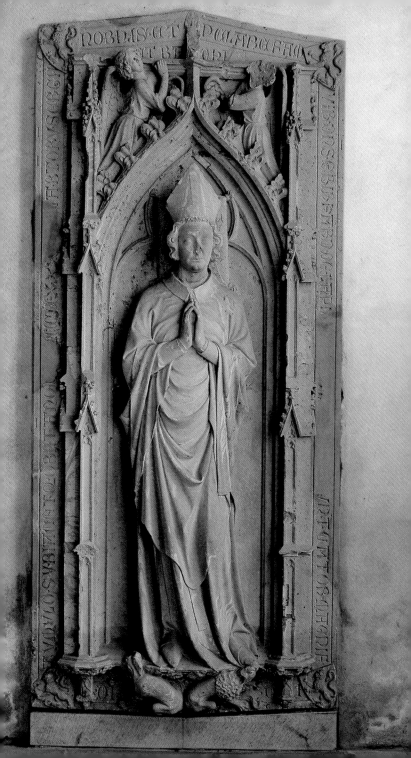

Schmalseiten hatten ebenfalls Maßwerkbogen vom vorderen Pfeiler bis zur Rückwand. An der Rückwand standen die Heiligen Barbara, Agnes, Katharina, Maria Magdalena und, außerhalb der Architektur, ein Engel, der ein Rauchfass schwenkte. Als Urheber der Grabanlage gelten der sogenannte Erfurter Severimeister und seine Werkstatt. Von diesem überragend qualitätvollen Grabmal, das in seiner ursprünglichen Form zu den aufwendigsten der Epoche in Deutschland gehört, ist nur noch die vordere Schaufassade erhalten. Deren beide Spitzbogenarkaden erhöhte man 1707, indem den drei Bündelpfeilern glatte Sockel untergestellt wurden, um die Grabplatten nun aufrecht stehend unterzubringen. Die Fassade rückte dicht an die Wand. In die Nischen unter den Arkaden kam rechts die ursprünglich allein zum Grabmal gehörige Platte Gerlachs. Seine Gruft befindet sich in der Wand. Südlich vor diesem zum Wandnischengrab umgestalteten Monument war Erzbischof Adolf II. in der Mitte des Chores bestattet. Die Grabplatte lag auf dem Sarkophag in einer mit einem Holzdeckel verschlossenen Gruft. Bei der Beseitigung der Grabstätte wurde die Platte 1707 in die freie linke Nische des veränderten Gerlach-Monumentes eingesetzt.

An der Wand der östlichsten Südkapelle erhebt sich das Grabmal des Mainzer Domkantors Eberhard von Stein († 1331, Abb. S. 51). Der Verstorbene steht auf einem von Hund und Löwen, Treue und Stärke versinnbildlichend, gestützten Podest. Die schlanke, in die elegante S-Form der Gotik des frühen 14. Jahrhunderts gebogene Figur mit ihrem stark geistigen Ausdruck gehört zu den besten Leistungen plastischer Grabmalskunst der Epoche. Sie ist mit ihrer ausgeprägten, feinnervigen Plastizität des Gewandes, unter dem der Körper kaum wahrnehmbar ist, beispielhaft für die Bildhauerkunst der hohen Gotik.

Neben dem Südeingang der Kirche, in der ersten gotischen Kapelle, steht rechts das Epitaph für den Frankfurter Patriziersohn Wigand von Heinsberg († 1511, Abb. S. 53). Dem berühmten Mainzer Bildhauer Hans Backoffen zugeschrieben, ist hier ein im Schwanken zwischen Gotik und Renaissance höchst charakteristisches Werk bewahrt geblieben. Der Verstorbene ist überzeugend individuell dargestellt. Der Rahmen ist rechteckig, die seitlichen Konsolen zeigen ein Renaissance-Ornament, aber über dem aus-

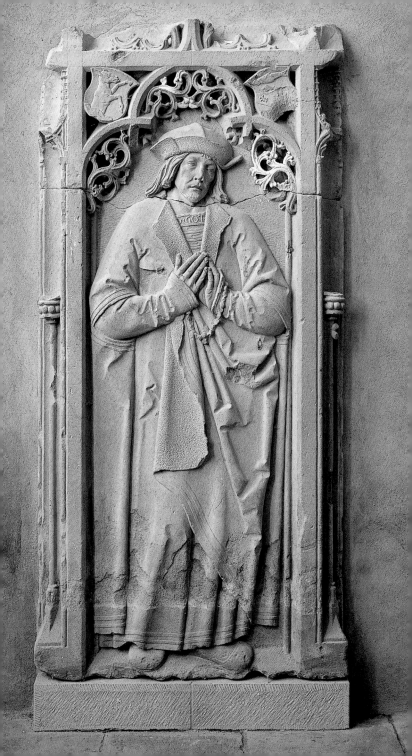

drucksstarken Antlitz wölbt sich ein verstabter Kleeblattbogen mit Blattrankenwerk. Licht und Schatten modellieren in dieser Zone einen Tiefenraum von spätgotischer Unbestimmtheit, vergleichbar den Baldachinen gotischer Schnitzaltäre. Seitlich sowie im nur in Resten erhaltenen Aufsatz finden sich wiederum gotische Architekturformen.

Gegenüber steht das Epitaph des Adam von Allendorf (†1518) und seiner Ehefrau Maria Specht von Bubenheim (Abb. S. 55). Es stammt von dem Backoffen-Schüler Peter Schro in Mainz. Das Ehepaar kniet betend zu Füßen der in Himmelsglorie auf der Mondsichel erscheinenden Anna Selbdritt. Mutter Anna hat Maria und den Jesusknaben, die sich eine Traube reichen, in den Armen. Der Künstler hat zwar einen Renaissance-Rahmen geschaffen, die Szene ist aber noch ganz mittelalterlich in ihrer Auffassung.

Im nördlichen Seitenschiff sind die Grabplatten für 30 Äbte neuerdings zusammengeführt worden. Insgesamt kennen wir von 1136 bis 1803 die Namen von 58 Klostervorstehern (siehe S. 89). Die Reihe beginnt im Osten und schreitet in der Folge der Sterbedaten nach Westen fort. Meist ist es die Darstellung des stehenden Abtes mit Krummstab und Regelbuch (Abb. S. 90). Die ältesten Platten gehören dem 14. Jahrhundert an. Die Reihe bildet als Ensemble ein seltenes historisches Denkmal.

Klausur

Nach der Kirche sind die mit ihr eng zusammengehörenden Bauten der Klausur für das klösterliche Leben am wichtigsten. Sie umschließen mit drei Flügeln nördlich der Kirche, die selbst den vierten Flügel bildet, den Kreuzgang und den Kreuzgarten. In der Vorstellungswelt der mittelalterlichen Mönche symbolisierte dieser Garten, der von der Außenwelt völlig abgetrennt war, das Paradies. Die umgebenden Gebäude enthalten sämtliche für den Tagesablauf des Mönchslebens notwendigen Räume. Von außen führte nur ein einziger Zugang durch die Konversengasse in die Klausur.

Die Entstehungsgeschichte der ältesten Mönchsgebäude ist unbekannt. Zusammen mit der Kirche wurde um 1140 das neue

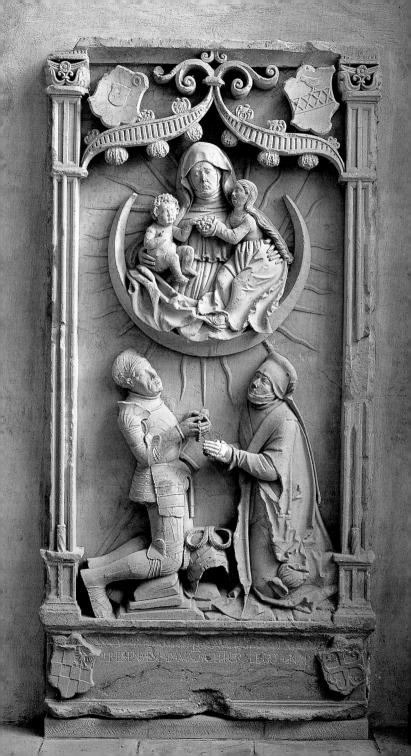

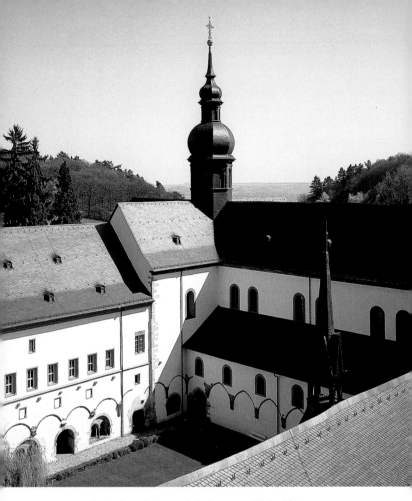

Detail des Klausurbereichs nach Südosten zum Rheintal hin

Kloster geplant. Nach den Ordensgepflogenheiten ist anzuneh-
men, dass dieser Plan unter Mitwirkung des Clairvaux-Mönchs
Achard entstand, den Abt Bernhard mehrfach bei seinen Neu-
gründungen als Baumeister aussandte, wie es etwa für Himmerod
bezeugt ist. Die romanische Klausur ist spätestens mit der 1186
geweihten Kirche benutzbar gewesen. Nur wenige Reste sind
erhalten, da um die Mitte des 13. Jahrhunderts ein frühgotischer
Umbau einsetzte und später weitere Teile verändert wurden.

Klausur-Ostflügel

Das Gebäude setzt den Querhausarm der Kirche nach Norden fort. Mit 85 Metern ist es länger als die Kirche und ragt mehr als ein Drittel über das Klausurgeviert hinaus. Das riesige Haus umfasst mit Sakristei [2], Armarium [3], Kapitelsaal [4], Parlatorium [6], Fraternei [7] und Dormitorium [30] den hauptsächlichsten Lebensbereich der Mönche außerhalb von Chordienst und Landarbeit, nämlich Räume für Studium, Versammlung, Aufenthalt und Ruhe. Die Mauersubstanz stammt im Süden teilweise aus dem romanischen 12., im Übrigen aus dem frühgotischen 13. Jahrhundert. Die Wände wurden 1749 um einen Meter erhöht und das Satteldach samt Glockentürmchen aufgesetzt. Das reich profilierte frühgotische Dachgesims fand wieder Verwendung.

Der Außenbau vermittelt keinen geschlossenen Eindruck. Lange Fassaden werden durch Neues Krankenhaus [22] und Klausur-Nordflügel in ihrer Wirkung unterbrochen, riesige Abmessungen werden nicht ohne Weiteres anschaulich. Die für ein zweigeschossiges Gebäude beträchtliche Höhe nimmt an der Ostseite nach Norden optisch ab, weil das Gelände dort bis zu 2,50 m ansteigt. Charakteristisch für die jetzige Gestalt, um die Mitte des 13. Jahrhunderts entstanden, sind die kräftigen, vor der barocken Hauserhöhung bis ans Dach reichenden Strebepfeiler mit herumgezogenem Gesims. Den Eindruck bestimmen aber auch die Fenster des Obergeschosses, die 1501 als einfache Rechtecke die frühgotischen Fenstergruppen zwischen den Strebepfeilern ersetzten. Ein verwirrendes Bild bietet das Erdgeschoss mit seinen verschiedenen Portalen und Fenstern.

Kreuzgangseite des Ostflügels

Den Übergang von der Kirche bildet romanisches Quadermauerwerk mit einem breiten Portal: die ursprüngliche, tonnengewölbte Bibliothek (Armarium) [3]. Die einfachen Formen lassen eine Entstehung um 1150/60 ebenso denkbar erscheinen wie um 1170/80. Daneben hebt sich als symmetrische Gruppe die Fensterfront des Kapitelsaales [4] der Zeit um 1180 ab. Die rundbogigen Arkaden vermitteln in Größe und Gestaltung einen Eindruck vom verlorenen romanischen Kreuzgang. Darüber ist eine Reihe kleiner, meist vermauerter Rechteckfenster zu sehen: ein Restbe-

stand des romanischen Dormitoriums, wie es um 1186 benutzbar war und das durch Umbauten des 13. und 14. Jahrhunderts beseitigt wurde. Dicht über diesen Fenstern, etwa in Höhe des gotischen Gurtgesimses, lag das romanische Dachgesims. Die Konsolen markieren die Auflage des abgebrochenen gotischen Kreuzgangdaches.

Ein romanischer, tonnengewölbter Ausgang [5] zum Hospitalbereich und zu den östlich am Bach gelegenen, der Klausur durch Einfriedung zugeordneten Latrinen ist neben dem Kapitelsaal durch ein spitzbogiges Portal gekennzeichnet (jetziger Besuchereingang). Die Form des gekehlten Spitzbogens deutet auf eine frühgotische Veränderung im 13. Jahrhundert hin. Der untere Teil stammt noch vom romanischen Vorgängerportal.

Im Bereich des Auslasses liegt der Übergang vom erhaltenen romanischen Erd- und Obergeschoss des Ostflügels zum frühgotischen Umbau, der von Norden her als Erweiterung bis hierher geführt wurde. Im Kreuzgangbereich fanden dabei romanische Wandteile wieder Verwendung. Den Abschluss des frühgotischen Umbaus bildet das prächtige und reich profilierte Portal zur Dormitoriumstreppe. Es ersetzte um 1270 ein romanisches Portal, dessen Sockelzone vorhanden ist. Von hier ab nach Norden fehlen die Reste des romanischen Dormitoriums. Das Portal besitzt noch die ursprünglichen Holztüren mit Eisenbeschlägen der Frühgotik. Daneben ist eine rundbogige Pforte vermauert, deren Höhe auf den niedrigen romanischen Kreuzgang bezogen ist und deren Profilierung auf die Jahre um 1180 weist: das Portal des wohl von Anfang an von der Fraterneihalle abgetrennten, in der Bauausführung jedoch mit ihr identischen Parlatoriums [6]. Dieses »Sprechzimmer« war der einzige Ort der Klausur, in dem das strenge Schweigegebot begrenzt gelockert war.

Ein weiteres Portal, nahe der Nordostecke, durch spitzbogiges Gewände mit Rundstab und tiefer Kehle der Frühgotik zugeordnet, ist der Zugang zur Fraternei [7], die anstelle eines kleineren Vorgängers um die Mitte des 13. Jahrhunderts entstand. Die Wand über den Portalen wurde beim frühgotischen Umbau erneuert, sonst wären auch hier die alten Dormitoriumsfenster erhalten. Der romanische Ursprungsbau erstreckte sich aber von hier aus noch weiter nach Norden hinaus.

*Ostseite des Ostflügels zwischen Kirche
und Neuem Krankenhaus*

Ein schmales Zwischenstück mit neuzeitlichen Fenstern enthält
unten die Sakristei [2], deren Chorfundamente aus der gotischen
Umbauperiode offen liegen. Daneben hebt sich die symmetri-
sche Fenstergruppe und ein Portal des romanischen Kapitel-
saales der Zeit um 1180 ab, über der die gedrungenen Spitz-
bogenfenster des gotischen Saalumbaus um 1350 und Reste
der romanischen Dormitoriumsfenster eine zweite Zone bilden.

Nordteil und Obergeschoss des Ostflügels

Der Abschnitt nördlich vom Neuen Krankenhaus und dem Klau-
sur-Nordflügel entstand einheitlich um die Mitte des 13. Jahr-
hunderts. An seiner Ostseite sind vermauerte, frühgotische Maß-
werkfenster zu sehen. Sie bekunden den frühgotischen Bauver-
lauf. In den fünf nördlichen Jochen zeigen die Fenster Rhomben
und Vierpässe. Die Gewände sind glatt abgeschrägt, der Stein
der Pfeiler und Figuren ist in seiner Schwere belassen, die Vier-
pässe wirken wie aus einer dicken Platte geschnitten. Im fünften
Joch wird der Stein bereits durch Profile etwas aufgelockert. In
den beiden nächsten Jochen wird er durch tiefe Kehlungen aus-
gehöhlt. Das feingliedrige, zweischichtige Filigran der Pfosten
und Figuren hebt sich von den anderen Fenstern ab. Die Fenster
der drei Joche gehören zu den schönsten frühgotischen Maß-
werkfiguren des mittleren 13. Jahrhunderts am Mittelrhein. Die
frühgotische Vergrößerung des Mönchshauses begann demnach
im Norden und schritt nach Süden fort, wo noch das romanische
Haus stand. Die letzte, hinter dem Krankenhaus erkennbare Fens-
tergruppe zeigt drei einfache Spitzbogenfenster, das mittlere er-
höht, sehr ähnlich den ursprünglichen Fenstergruppen des
Obergeschosses. An der Ostseite der Fraternei wird das reguläre
Noviziatsgebäude vermutet, dessen konkrete Lage und Umfang
aber nach wie vor unbekannt sind. Das Erdgeschoss der Westsei-
te dieses Abschnitts ist vermauert, um die Temperatur des Wein-
kellers im Innern zu halten. Das gesamte Obergeschoss war von
gleichförmigen Dreiergruppen spitzbogiger Fenster erhellt.
Eine Vorstellung vermitteln im Innern zwei Fenstergruppen der
Westwand: Ein höheres Mittelfenster wird von zwei kleineren

Fenstern flankiert. Die umlaufenden Dreifenstergruppen im Obergeschoss verliehen dem großen Gebäude ursprünglich ein hohes Maß an geschlossenem architektonischem Willen und zusammen mit den Maßwerkfenstern des Erdgeschosses ein einheitliches, frühgotisches Aussehen. 1501 wurden die Fenster rechteckig verändert, wobei überall im Innern die alten Gewände erhalten blieben.

Der Klausur-Ostflügel steht als Mönchshaus in sinnvoller Verbindung mit der Kirche. Aus dem Nordquerschiff führt eine rechteckige Pforte der Zeit um 1140/60 in die tonnengewölbte Sakristei [2]. Die Treppe der Mönche vom Dormitorium in die Kirche wurde 1931 nach langer Vermauerung freigelegt. Aus dieser Zeit stammt das Auftrittspodest, das ursprünglich in der Nordwestecke lag. Über diese Treppe schritten die Mönche länger als 600 Jahre nach der Komplet, dem letzten abendlichen Chorgebet vor der Nachtruhe, und bald nach Mitternacht begannen sie ihr Tagwerk über diese Treppe im Chor mit den Vigilien. Auf halber Höhe des Treppenschachts öffnen sich beiderseits Türen: Die Osttür führt in zwei romanische Räume, teilweise mit Schmuckfußboden, die wohl zur Aufbewahrung der zahlreich benötigten liturgischen Gegenstände und auch von Pretiosen gewissermaßen als Tresor [29] dienten. Die Westtür öffnet den Blick in die Abtszelle [28] des 12. Jahrhunderts, die wohl schon frühzeitig durch ein eigenständiges Abtshaus ersetzt wurde. Eine Nische zeigt den einstigen Durchgang zum romanischen Dormitorium, auf dessen Bodenniveau die kleine, tonnengewölbte Kammer liegt.

Mönchsdormitorium [30]

Nach der Enge des Treppenschachtes umfängt den Besucher die Tiefe des 74 m langen Schlafsaales. Es ist die lichtere Welt der Frühgotik des mittleren 13. Jahrhunderts mit profilierten Architekturgliedern und laubgezierten Kapitellen und Schlusssteinen, die auf die steinerne Wucht der Romanik folgt. Die zweischiffige, kreuzrippengewölbte Säulenhalle umfasst elf Doppeljoche. Sie ist eine der größten Raumschöpfungen des europäischen Mittelalters außerhalb des rein sakralen Bereichs und entstand nach einheitlicher Planung von Norden nach Süden. Die oben angesprochenen ursprünglichen Dreifenstergruppen hat man sich

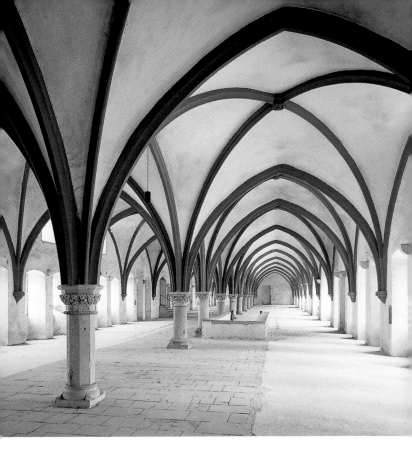

Mönchsdormitorium

nach zwei erhaltenen Fenstern im fünften Joch von Süden vorzu-
stellen. An den Nuten in den Gewänden ist zu sehen, dass die
Fenster in der kalten Jahreszeit mit Holzläden abgedichtet waren.
Ursprünglich lagen die Mönche auf Pritschen in ihrem Habit in
dem riesigen Saal, der eine Vielzahl von Mönchen fassen konnte.
Zu Beginn des 16. Jahrhunderts, als die Fenster verändert und
wohl durch verglaste Flügel verschließbar gemacht wurden, er-
hielten die Mönche feste, auf die Neubefensterung bezogene
Einzelzellen, die in ihrer jüngsten Erscheinungsform aus der Ba-
rockzeit um 1930 beseitigt worden sind, um den ursprünglichen
Eindruck wiederherzustellen. Auf gewisse Ungenauigkeiten der
Bauausführung geht eine Erscheinung zurück, die den Saal von

Süden her perspektivisch verlängert erscheinen lässt. Tatsächlich steigt von Süden nach Norden der Boden um 45 cm an. Weil die Gewölbeauflager in einer Ebene liegen mussten, glich man den Unterschied durch schwindende Säulenhöhe aus.

Aus dem zunächst einheitlich wirkenden Architekturbild des Saales sind zwei Bauvorgänge abzulesen. Nach einer Urkunde war 1250 das gesamte Gebäude in Arbeit. Nach den Maßwerkformen der Erdgeschossfenster kann es nicht früher als um 1240 begonnen worden sein. Von Norden her wurden sieben Joche des Dormitoriums gebaut und gewölbt. Die Gewölberippen bestehen einheitlich aus kräftigen Birnstäben. Die weiteren vier Joche wurden nur in den Umfassungsmauern mit Gewölbeanfängern aufgeführt. Der Bau kam wahrscheinlich aus Mangel an Mitteln ins Stocken, denn die vollständige Überwölbung des oberen Saales setzte den Umbau der unteren Räume voraus. Es könnte außerdem sein, dass man wegen des seitlichen Gewölbeschubs den Neubau des vordem ungewölbten romanischen Kreuzgangs für erforderlich hielt. Die erhaltenen Schildbogen und Konsolen des östlichen Kreuzgangflügels zeigen südlich neben dem Dormitoriumsportal einen Formenwechsel gegenüber den nördlichen Bogen. Das schließt den besonders problematischen Bereich ein, der im Erdgeschoss den Auslass und daneben die Dormitoriumstreppe enthält. Man wird über die um 1260 vollendeten sieben Nordjoche hinaus langsam bis an die Kirche weitergebaut haben. In den vier Südjochen folgen auf den dicken Birnstab-Anfängern der Gewölberippen schon gekehlte Rippen des 14. Jahrhunderts. Im Inneren dürften dort bereits auch die Mittelsäulen angefertigt worden sein. Den Abschluss dieser Arbeiten zeigt das Dormitoriumsportal im Kreuzgang aus der Zeit um 1270 an. Die Einwölbung der südlichen vier Dormitoriumsjoche hängt mit dem Umbau des Kapitelsaales um 1350 zusammen. Wir finden hier unter den Birnstab-Anfängern teilweise spitze Konsolen. Die südlichste Säule wurde jetzt durch eine Achteckstütze ersetzt, die in Form und Kapitellschmuck dem Pfeiler des Kapitelsaales ähnelt. Ihre Basis entspricht romanischen Basen des späten 12. Jahrhunderts. Auch der Kapitellschmuck der folgenden Säule ist umgeändert worden. Die dritte Säule steht befremdend auf einem umgestülpten Kapitell, das als Basis dient.

Kapitelsaal [4]

Die Umfassungswände gehören der Zeit um 1180 an. Die Kreuz-
gangwand und der unterere Teil der Ostwand mit den romani-
schen Fenstern und Portalen vermitteln noch den Eindruck der
Frühzeit, als der Raum von neun kleinen Gewölbejochen auf vier
Mittelstützen überspannt war. Die kräftigen romanischen Wand-
vorlagen sind unter und hinter den gotischen Konsolen noch zu
sehen. Spätestens um 1350 wurde der Saal zu einem der schöns-
ten hochgotischen Räume im weiten Umkreis umgebaut. Der
Eindruck wird von dem aus einer einzigen Stütze in der Saalmitte
schirmförmig herausschießenden Gewölbestern bestimmt (Abb.
S. 64). Zunächst in bizarren Bildungen den Raum überspannend,
formieren sich bei genauer Betrachtung die feingliedrigen Rip-
pen kaleidoskopartig zu immer neuen geometrischen Figuren.
Es scheint fast unglaublich, dass über diesem zarten Netz, das auf
einer freien und dünnen Stütze Halt findet, ein Teil der lastenden
Dormitoriumsgewölbe liegt. Die Rippen zeigen neben dem Birn-
stab mit Plättchen vor allem gratig gekehlte Profile, die Schluss-
steine stark stilisiertes Laub- und Blütenwerk. Von großer Fein-
heit, leider sehr verwittert, sind die Wandkonsolen mit baldachin-
artigem Spitzbogenmaßwerk. Neben dem niedrigen Ostausgang
sind verwitterte Konsolfiguren (Verkündigung des Engels an Ma-
ria?) zu sehen: Hinweis auf den vermutlich einst hier befindlichen
Altar sowie auf den Sitz des Abtes. Auch der Pfeiler ist weniger
Sinnbild steinerner Wucht als Ausdruck eines Willens, die Materie
bis zur letzten bautechnischen Möglichkeit zu durchdringen, an-
ders ist das Achteck und sind die hochragenden, den Stein aus-
höhlenden, schmalen Maßwerkblenden nicht zu verstehen. Die
feine Ranken- und Blumenmalerei auf den Gewölbekappen ent-
stand im Jahr 1500. Sie verleiht der herben Architektur maleri-
sche Anmut. Auf den ringsum angebrachten Steinbänken ver-
sammelte sich der Konvent regelmäßig zu geistlichen Lesungen.
Hier wurden Benediktsregel (eingeteilt in die dem Saal namen-
gebende Kapitel), die Ordenskonstitutionen und sonstige für
das gemeinsame Leben wichtige Verordnungen verlesen, Ver-
stöße gegen die Klosterdisziplin geahndet und gemeinsame
Angelegenheiten beraten. Der Kapitelsaal diente auch als Wahl-
und Begräbnisstätte der Äbte.

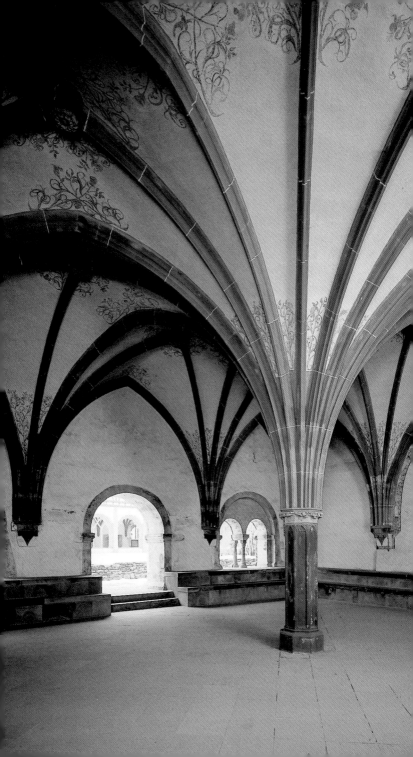

Fraternei (Cabinet-Keller) [**7**]

Die zweischiffige, 48 m lange Halle wird durch ihre ursprüngliche Pforte in der Nordostecke des Kreuzganges betreten. Mächtige Säulen tragen Kreuzgratgewölbe. Die Wandkonsolen sind in den beiden südlichen Doppeljochen und an der Westseite als schwere Halbkugeln, an der Ostseite kelchförmig gebildet. Von dem Saal geht eine seltsame Wirkung aus: Obwohl erst um 1240/50 errichtet, entsteht ein drückender, ernster Eindruck. Deutlich ist die steinerne Wucht schwerer Gewölbe zu spüren. Trotz der Lichtfülle, die einst durch Gruppen hoher Fenster einfiel, wirkt die Fraternei eher romanisch und lastend als elegant frühgotisch. Man kann sich kaum eine sinnhaftere architektonische Sprache für den Arbeitsraum einer Mönchsgruppe denken, die so erfüllt war von dem Willen nach unerbittlich harter Askese. Die zylindrischen Kapitelle sind ohne Schmuck, bis auf das Blattwerk der südlichsten Säule, das flach und wie aus Metall gestanzt aufliegt. Die südlichen Doppeljoche werden von einer Mauer mit romanisierender Arkatur von 1907 vom Nordteil abgetrennt.

Das südlichste Doppeljoch wirkt durch die Dormitoriumstreppe verbaut. Vom Kreuzgang führte aber eine Tür in den Raum unter der Treppe, der nach dem zisterziensischen Planschema als Parlatorium [**6**] diente (siehe S. 58). Die Dormitoriumstreppe befand sich seit romanischer Zeit hier und wurde in der gotischen Bauperiode nur verändert. Spätmittelalterliche Wandlungen im Klosterleben und rückläufige Mönchszahl bestimmten die Fraternei im 15. Jahrhundert zum Weinkeller, zumindest die fünf nördlichen Joche. Nach neuesten Forschungen befand sich hier die Lagerstätte des berühmten Großen Fasses.

Als 1501 das Dormitorium verändert wurde, waren statische Sicherungen notwendig, die zur Vermauerung der Fenster führten. 1730 wurde ein Teil »cabernedt keller« genannt, 1736 »cabinet keller«, als Schatzkammer für besonders edle Weine. 1812 ließ das Nassauische Staatsministerium für Zwecke der Hoftafel erneut ein Wein-Cabinet anlegen. Die beiden südlichen Doppeljoche waren 1837 zu einem Herzoglich-Nassauischen Probiersaal eingerichtet worden. Die Einrichtung eines Wein-Cabinets in der Fraternei erfolgte wohl in Anlehnung an die an Adelshöfen (und auch in Klöstern) üblichen Sammlungen von Kostbarkeiten und

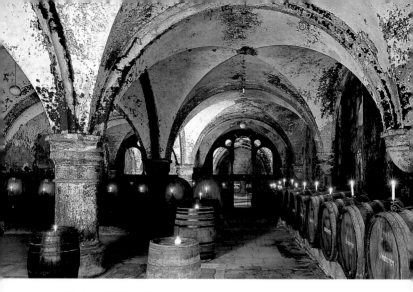

Fraternei (Cabinet-Keller)

Raritäten, die unter der Lokalitäts- und Qualitätsbezeichnung »Cabinet« firmierten. Gemeinsam mit dem benachbarten Schloss Vollrads ist Eberbach somit der »Geburtsort« des einst höchste Güte und Reife beanspruchenden Cabinet-Weines.

Die Fraternei gehörte ursprünglich nicht zu den wichtigsten Klausurräumen. Im 12. Jahrhundert herrschte das unbedingte Gebot der Feld- und Außenarbeit für die Mönche. Der Raum unter dem Dormitorium, im Anschluss an Sakristei, Armarium, Kapitelsaal, Auslass und Treppe, ergab sich von selbst durch die Länge des Schlafsaales, die im 12. Jahrhundert oft nicht so groß war, so dass der untere Raum, oft in Parlatorium und Fraternei geteilt, verhältnismäßig klein blieb und auch nicht anders benötigt wurde. Im Sommerhalbjahr dürfte die Fraternei auch als Skriptorium für die Schreibermönche genutzt worden sein.

Ein Bedürfnis nach größeren Fraterneisälen stellte sich erst ein, als mit dem 13. Jahrhundert der Anteil der Mönche an der Feld- und Kultivierungsarbeit rasch zurückging. Das Arbeitsgebot der Regel verlagerte sich nun auf Studium und häusliche Tätigkeiten. Die Eberbacher Fraternei ist das eindrucksvollste, früheste und in seinen Maßen anspruchsvollste deutsche Beispiel für diesen Übergang der Zisterzienserkonvente von der Land- zur Innenarbeit im mittleren 13. Jahrhundert.

Klausur-Nordflügel

Der Gebäudeflügel gegenüber der Kirche diente in allen Klöstern der Speisung. Hier befanden sich auch in Eberbach Mönchsrefektorium, Küche, Back- und Wärmestube – in der Frühzeit der einzige beheizte Raum – und Vorratskammern.

Im romanischen und gotischen Kloster hatte das Gebäude keine Verbindung mit dem Ostflügel, von dem es ein neun Meter breiter Hof trennte. Errichtet wurde der romanische Nordflügel im Anschluss an den Ostflügel. Er bestand um 1186 aus Einzelgebäuden, vornehmlich dem 30 m langen Refektoriumssaal [8], der rechtwinklig zum Kreuzgang weit in den Hof vorstieß, und dem westlich anschließenden Küchenbau mit der eher im Erd- als im Obergeschoss zu vermutenden Wärmestube. Die teils erhaltenen Konsolen und Säulenkapitelle deuten auf Umbauten im frühen 13. Jahrhundert. Auch eine Durchreiche für Speisen, die für das naheliegende Laienrefektorium bestimmt waren, wird hier angenommen. All das ist durch wiederholte Umbauten seit dem Spätmittelalter mehr oder weniger verwischt, weil dieser wirtschaftliche Bereich stärker als die Mönchsräume im Ostflügel den wechselnden Anforderungen angepasst wurde. Das romanische Refektorium erhielt 1501 eine spätgotische Gestalt. Der jetzt das Erscheinungsbild des Flügels bestimmende Um- und Neubau fand 1720–24 statt und erhielt damit sein heutiges Aussehen als Barockbau mit zwei Geschossen und Satteldach. An der schlichten Südseite wurde der Nordflügel des Kreuzgangs mit einer verputzten Fachwerkkonstruktion überbaut. Die komplett in Bruchstein aufgeführte Nordseite wirkt durch den geschickt als vorspringender Mittelrisalit gestalteten Küchenbau [10] mit seinem 1724 aufgebrachten Mansarddach repräsentativer. Es stellt sich die Erinnerung an ein bescheidenes Barockpalais ein. Der Umbauentwurf stammt von dem Eberbacher Mönchsarchitekten P. Bernhard Kirn. Nach Westen bildet der barock umgestaltete romanische Portikus [11] mit seinem Obergeschoss die Überleitung zum Konversenbau. Nur im Erdgeschoss der Kreuzgangseite haben sich in der um 1170/80 entstandenen Mauer romanische Portale erhalten. Die kleine rundbogige Pforte nächst dem Ostflügel führte in das der Klausur zugeordnete Höfchen zwischen beiden Flügeln. Den Eingang zum Mönchs-

refektorium rahmt ein romanisches Stufenportal der Zeit um 1170/80, in Einzelheiten verwandt dem Hauptportal an der Südseite der Kirche. Es ist noch aus der strengen Auffassung der ältesten Zeit der Zisterzienser heraus gestaltet. Beim Umbau 1720 wurden die Treppe eingefügt und das Rundbogenfeld ausgebrochen. Auch die vermauerte Pforte nahe der Westmauer im Rechteckgewände gehört in die älteste Zeit und führte offensichtlich in den Küchenbereich (Wärmestube?).

Zahl und Bedeutung der Räume wechselten im Laufe der Jahrhunderte. Mit Sicherheit zum 12. und 13. Jahrhundert gehörig erweisen sich durch Konsolen, Säulen und Gewölbe nur Küche, Nebenraum und sogenannte Wärmestube [**32**] über der Küche. Bereits um 1500 fand eine Teil-Ummantelung der oberen Räumlichkeiten statt, so dass ein den Kreuzgang überbauendes Obergeschoss entstand. Seit dem Umbau von 1720 enthält das Obergeschoss beiderseits eines Mittelganges, der gleichzeitig Dormitorium und Konversenbau über den Portikus verband, zahlreiche Zimmer, darunter den Winter-Kapitelsaal [**31**], in denen sich seit 1995 das Abteimuseum zur Darstellung der Kloster- und Ordensgeschichte befindet.

Mönchsrefektorium [**9**]

Das Mönchsrefektorium ist der Hauptraum des Erdgeschosses. Anstelle des abgebrochenen, in den Hof ragenden, gesonderten Gebäudes entstand in dem regelmäßigen Bauwerk von 1720 der fast um die Hälfte kürzere Quersaal. Das barocke Innenportal arbeitete Andreas Döbler aus Mainz. Zusammen mit der vornehmen, furnierten Flügeltür aus Nussbaum ist es das einzige Überbleibsel aus der Bauzeit. Die Wandvertäfelungen wurden 1961 nach den Vorbildern erneuert. Erst 1738 ließ die Abtei die prachtvolle Stuckdecke durch unbekannte Künstler anfertigen. In den Ecken symbolisieren Putti die vier Jahreszeiten, besonders beziehungsvoll der Herbst mit voluminösen Weintrauben. Seitlich halten Putti das Abtei- und Ordenswappen sowie das Wappen des Bauherrn, Abt Hermann Hungrichhausen. Inmitten der Bandelwerk- und Akanthusranken agieren Affen und Vögel im Spiel. Wahrscheinlich zierten Gemälde die leeren Deckenfelder. Der Raum ist der einzige Saal im Kloster, in dem sich spätbarocke

Mönchsrefektorium

Festfreude in einer Art äußert, die jeden Schlosses der Zeit würdig ist. Er bildet den schärfsten Gegensatz zu den ernsten mittelalterlichen Räumen. Das Refektorium dient jetzt als Repräsentations- und Veranstaltungssaal. Im 19. Jahrhundert fanden hier die berühmten Weinversteigerungen statt.

Eine bestaunte Zierde ist der mächtige Schrank. Wahrscheinlich schuf ihn ein Laienbruder in der 1. Hälfte des 17. Jahrhunderts. Aufbau und Ornamentik der derb, aber reich gestalteten Front gehören noch der Renaissance an. Das Möbel stand ursprünglich nicht hier; nach der Säkularisierung war es zerlegt auf den Speicher geraten. Aus Einzelteilen wurde 1885 mit Ergänzungen ein Bücherschrank zusammengefügt. Die Türen sind mit dem Monogramm Jesu und dem »redenden« Klosterwappen geschmückt. Das stilisierte Gebäude, das der Eber trägt, ist deutlich die Eberbacher Kirche mit den mittelalterlichen Dachreitern (Abb. S. 1). Weitere Reste alter Klosterausstattung sind die 1889 restaurierten, neu gerahmten und in das Refektorium gebrachten Abtsporträts (2005 erneut renoviert), die einstmals wohl einer komplett vorhandenen, im 18. Jahrhundert entstandenen Äbtegalerie angehörten.

Klosterküche [**10**]

Zurück in die Erbauungszeit des romanischen Klosters um 1180 versetzt dieser Raum, in dem zwei 1720 erneuerte Pfeiler anstelle romanischer Stützen sechs quadratische Kreuzgratgewölbe tragen. Die Wandkonsolen entsprechen denen der Kirche. Öfen und Kaminanlage befanden sich auf der Kreuzgangsseite. Der jetzige Zustand als Vestibül des Refektoriums wurde 1952/53 hergestellt. Auch im westlichen romanischen Nebenraum (Wärme- oder Backstube?) sind Kreuzgratgewölbe erhalten. Primitive Knospenkonsolen weisen auf einen frühgotischen Umbau des 13. Jahrhunderts. In diesem Raum lag auch der Zugang zu drei gewölbten Vorratskellern.

Klausur-Westflügel

Dieser Flügel besteht aus einem den Kreuzgang überbauenden Fachwerkgeschoss der Zeit um 1480, das zur Hälfte auch in die Konversengasse hineinragt [34]. Das spätgotische Fachwerk wurde im Rahmen der Generalsanierung wieder freigelegt und ergänzt. Die Südhälfte lässt den dahinter liegenden Saal erkennen, die Nordhälfte die Einteilung in Zimmer. Besonders der obere Teil des in den Kreuzgarten vorspringenden fünfseitigen Treppenturmes [35] zeigt charaktervolle spätgotische Holzkonstruktion, durch das Brüstungsband der ineinander verschlungenen gebogenen Fußstreben malerisch bereichert. Auch der Wandabschnitt darüber ist in einer in dieser Zeit seltenen Weise überaus reich gefügt. Die gebogenen Kopfstreben runden sich gegeneinander geradezu wie ein gotisches Spitzbogenfenster. Dazwischen überschneidet ein hohes Andreaskreuz als Querverstrebung einen Ständer (Abb. S. 21). Zur Klostergasse hin tragen achteckige Holzpfeiler mit Sattelhölzern und Bügen die durch geschosshohe gebogene Streben ausgezeichnete, kraftvoll konstruierte Wand. Treppenturm und Geschoss entstanden als Bibliothekstrakt. Die Decke des Treppenturmes ist mit geometrischem Stuck von 1622, darunter das Wappen des Abtes Leonhard I. Klunkhard, verziert. Zwei Türumrahmungen wie auch der imposante, weitgehend original erhaltene Dachstuhl sind prächtige Beispiele spätgotischer Zimmermannskunst.

Der überlieferte Name »Schwedenbau« anstatt der bis um 1900 üblichen Bezeichnung »Bibliothek« ist nicht vor 1837 nach-

zuweisen. 1867 heißt es einmal »der sogenannte Schwedenturm am Bibliotheksbau«. Im Süden nimmt der 21 m lange Saal, die 1502 genannte »Große Bibliothek«, die ganze Breite des Hauses ein. Einst enthielt er im Innern eine umlaufende Galerie. Der schmale massive Mittelteil diente in dem Fachwerkgeschoss als feuergeschützter Archivraum. Im Nordteil lagen drei kleinere Bücherzimmer, die ebenfalls 1502 erwähnte »Kleine Bibliothek«.

Als eigens für eine Klosterbibliothek errichteter Neubau, gewiss aus thermischen Gründen in Fachwerkbauweise, ist die Eberbacher Bibliothek das älteste erhaltene Gebäude dieser Art in Deutschland. 1631 wurden die mittelalterlichen Bücherschätze von Schweden und Hessen weitgehend geplündert oder vernichtet. Reste der illuminierten Handschriften befinden sich v. a. in der Bodleiana in Oxford und im Britischen Museum in London (Monographie zur Bibliotheksgeschichte siehe Literaturverzeichnis). Bis zur Säkularisierung wuchs der Bestand auf ca. 8000 Bände wieder an, von denen nach 1803 eine Reihe in die neu gegründete Nassauische Landesbibliothek nach Wiesbaden kamen, größtenteils wurden sie jedoch verschleudert oder makuliert. Der weitaus umfangreicher erhaltene Archiv- und Urkundenbestand wird im Hessischen Hauptstaatsarchiv Wiesbaden verwahrt.

Vor den barocken Umbauten im Kloster und vor dem Anwachsen der Bibliothek im 18. Jahrhundert befand sich im Nordteil des Stockwerks das Logis für fürstliche Gäste, in dem beispielsweise 1670 die Kurfürsten von Mainz und Trier konferierten. Die traditionelle Bezeichnung dieser Räume als »Schwedenbau« beruht möglicherweise darauf, dass während der schwedischen Besetzung 1631/35 Kanzler Oxenstierna die sicherlich gut ausgestatteten Räume mitbenutzt haben könnte, wenn er das ihm überantwortete Kloster aufsuchte. Bereits vor dem Umbau des Nordflügels 1720 konnte man über den Portikus den Konversenbau erreichen. Eine weitere Verbindung bestand als überdachter Fachwerkgang über die Konversengasse zwischen Bibliothekssaal und Südteil des Konversenhauses, vielleicht im frühen 16. Jahrhundert angelegt. 1817 bis 1835 diente die Bibliothek als Anstaltskirche des Gefängnisses und Irrenhauses, ehe der Gottesdienst in die Klosterkirche verlegt wurde.

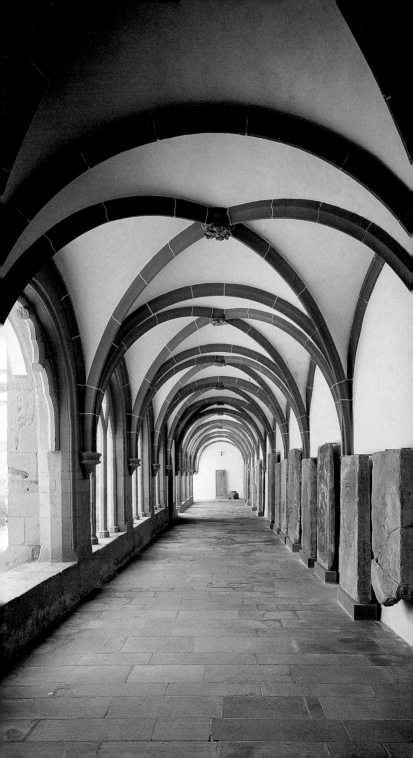

Kreuzgang

Romanischer Kreuzgang [13]

Der Zeit der Romanik gehört die Westmauer unter dem Bibliotheksgeschoss an. Ihre Pforte zur Konversengasse war ursprünglich der einzige Klausurzugang. Das romanische Gewände wurde im 14. Jahrhundert gotisch verändert. In der Mitte des Nordflügels öffnet sich in einem mächtigen romanischen Mauerteil ein Rundbogen zum 1960 in den Fundamenten freigelegten Brunnenhaus [14]. Der Brunnen wurde 1961 aus Fundstücken zusammengesetzt – zumindest die große sechzehneckige Schale gehörte hierher. In dem Raum wuschen sich die Mönche die Hände, bevor sie das Refektorium betraten. Solche Brunnenhäuser, auch Lavabo genannt, haben eine besondere Stellung in einem Zisterzienserkloster. Das schönste deutsche Beispiel ist aus gotischer Zeit in Maulbronn erhalten. Hinter dem Brunnenhaus liegt der mutmaßlich einzige gewölbte Kreuzgangabschnitt der Frühzeit als »Vorhalle« des Refektoriums. Das Erscheinungsbild des romanischen Kreuzgangs dürfte von aneinandergereihten Fensterarkaden mit eingestellten Säulen geprägt gewesen sein. Die Pultdächer der Kreuzgangflügel waren wegen der Kirchennordseitenschiff- und Dormitoriumfenster flach gehalten und folglich auch die vier Gänge recht niedrig und gewiss ungewölbt.

Ehrengrabmal der ersten Äbte

Neben dem Kirchenportal befindet sich exponiert ein rundbogiges Wandnischengrab, das sogenannte »Offene Grab«. Die Öffnung ging einst über dem Sarkophag vielleicht durch bis ins Querschiff. In drei durch Nuten gekennzeichneten Gefachen waren die Gebeine der drei ersten in Eberbach bestatteten Äbte, Ruthard, Gerhard und Arnold, beigesetzt worden. Ihr heiligmäßiges Vorbild sollte die Mönche täglich zur Nachfolge aneifern und veranlassen, dem Pioniergeist der Äbte beim Aufbau des Klosters ehrend zu gedenken. Den Kapitellformen der stark restaurierten Sarkophagwand nach zu schließen, entstand die Anlage um 1200. Sie entspricht einem vielfach in Zisterzienserklöstern geübten Brauch. Der Sarkophag war mit einer Deckplatte geschlossen und über dem Bogenlauf war eine Inschrifttafel angebracht.

Gotischer Kreuzgang [**13**]

Die ältesten gotischen Schmuckformen finden wir im Nord-, West- und Ostflügel des Kreuzgangs. Kräftige, glatte, kelchförmige Gewölbekonsolen an den Kreuzgartenseiten und im Wesentlichen genau rekonstruierte geometrische Maßwerkfiguren der Fenster weisen auf das mittlere 13. Jahrhundert. Die Fenster ähneln denen der Fraternei, sie zeigen die gleichen Steinmetzzeichen; die Konsolenform gleicht jenen im Dormitorium. Im Westflügel gehören westliche Konsolen mit zierlich-spitzer Ausführung und die gekehlten, gratigen Rippen mit Blattmasken-Schlusssteinen in die Gotik des frühen 14. Jahrhunderts. Der Flügel war also bis dahin ohne Gewölbe. Hier wurden die Strebepfeiler ummauert, als das Bibliotheksgeschoss um 1480 hinzukam. Der Ostflügel wurde um 1350 bis 1370 vollendet. Der Südflügel entstand in der Zeit um 1400 und ist damit der letzte Bauabschnitt des gotischen Kreuzgangs.

Im Zusammenhang mit dem Umbau des Klausur-Ostflügels entstand gegen Mitte des 13. Jahrhunderts der Nordteil des entsprechenden Kreuzgangflügels und wohl auch der Ostteil des nördlichen Kreuzgangflügels. Hier wurden die Gewölbe gleich mit eingebaut. Der Einschnitt liegt beiderseits des Portals zum Dormitorium: flankierende frühgotische Kelchblattkonsolen in sehr schlanker, eleganterer Form als im Westflügel, daher gegen 1260/70 anzusetzen; nördlich des Portals kräftige, wulstförmige Birnstabrippen, die mit denen des Dormitoriums vergleichbar sind; südlich dünnere Birnstabrippen mit tiefen Auskehlungen und von hier an veränderte Schildbogen. Diese Joche des Ostflügels wurden in Verbindung mit dem Kapitelsaal-Umbau zwischen 1350 und 1370 errichtet.

Nach der Klosteraufhebung wurden Süd- und Ostflügel 1805 abgebrochen und die Steine nach Schloss Biebrich abtransportiert. Das Brunnenhaus fehlt schon auf dem Klosterplan von 1753. Von der einst gerühmten farbenprächtigen Fensterverglasung des Kreuzgangs sind nur noch Fragmente, so das Ordenswappen der Zisterzienser (Abb. Umschlagrückseite), erhalten.

Die vom Abbruch verschont gebliebenen Gewölbekonsolen des Ostflügels (teilweise Kopien, Originale im Abteimuseum) zeigen reizvolle und zierliche bildhauerische Arbeiten, die stilistisch

dem Hochgrab des Erzbischofs Gerlach von Nassau im Chor der Kirche verwandt sind. Von Norden nach Süden:

1. Kniender Engel
2. »Mädchenengel« (?) in gewölbeabstützender Haltung
3. Zisterzienser verehrt die thronende Gottesmutter (Abb. S. 6)
4. Meditierender »Wüstenvater« im Zisterziensergewand (Abb. S. 8)
5. Schreibender Evangelist (Johannes oder Matthäus)
6. Kniender Engel
7. Lastträger (Atlant) in weltlicher Gewandung
8. Kniende männliche Gestalt in weltlicher Gewandung
9. Engel mit geöffnetem Buch

Die ebenfalls vom Abbruch verschont gebliebenen Gewölbekonsolen des an die Kirche angelehnten Südflügels zeigen neben Laubwerkornament alttestamentliche Propheten und Könige mit Schriftbändern im Wechsel (größtenteils Kopien, Originale im Abteimuseum). Diese Thematik bezieht sich offensichtlich auf die herausragende Bedeutung des Südflügels als »Lektionsgang«, in dem sich allabendlich der Konvent vor dem letzten Chorgebet des Tages (Komplet) zur Schriftlesung versammelte.

Konversenhaus

Das Gebäude der Laienbrüder [15–17] bildet die westliche Begrenzung der klösterlichen Wohnbauten. Die Konversengasse [12] trennt es von der Mönchsklausur. Hier lebten die zahlreichen Laienbrüder. Sie schufen die wirtschaftliche Grundlage des gesamten Konvents. Diese Aufgabe, bei reduzierten gottesdienstlichen Verpflichtungen, machte die gesonderte Unterbringung abseits der Mönche notwendig, damit deren vom Chorgebet geprägter Lebensrhythmus ohne Störung blieb. Das ursprünglich zweigeschossige Gebäude umschließt deshalb mit Speisesaal, Schlafsaal und Vorratskeller den Lebensbereich der Laienbrüder: ein Kloster im Kloster. Der Trakt entstand im Anschluss an die Fertigstellung der Klausur ab etwa 1190 und wurde im beginnenden 13. Jahrhundert vollendet. Der zweigeschossige Bau wurde im frühen 17. Jahrhundert verlängert und umgebaut [18],

1707–34 abschnittsweise barockisiert, um ein Geschoss erhöht und nochmals mit dem Brau- und Backhaus [**20**–**21**] zweigeschossig nach Norden erweitert.

Die meist riesig dimensionierten Konversenhäuser wurden durch die stetige Abnahme der Laienbrüder später anders genutzt. Wann das in Eberbach geschah, ist unbekannt. Die historische Entwicklung vor Augen ist an das 15. Jahrhundert zu denken. Das Erdgeschoss ist 1501 erstmals als Weinkeller bezeugt. Das Obergeschoss diente als Kanzlei (»Burse«) für die Finanz- und Vermögensverwaltung und als »Neue Abtei«, d. h. Räume für Aufenthalt und Tätigkeiten der Mönche, ferner für die bescheidenen repräsentativen Verpflichtungen gegenüber hochgestellten Gästen. Im ersten Viertel des 17. Jahrhunderts wurden die romanischen Fenster modernisiert, zur bequemeren Kommunikation 1623 der Treppenturm angebaut und, wie bereits erwähnt, das Gebäude verlängert. Die romanische Treppe verlief bis dahin an der Stelle des Turmes als Freitreppe an der Hauswand hinab bis zum Refektoriumsportal in der Konversengasse.

Das Äußere

Mit 87 m Länge, durch den fast unmerklichen nördlichen Anbau auf 109 m ausgedehnt, und drei Geschossen unter dem mächtigen Walmdach des 18. Jahrhunderts ist das Konversenhaus das größte Abteigebäude. Bis zum hohen, abgemauerten Westhang bleibt nur wenig Raum, den der »Saugraben« [**27**] einnimmt. Hier wurden ab 1927 Wildschweine gehalten, als lebendige Erinnerung an die Namensgebung des Klosters. Ursprünglich verlief hier der Fahr- und Fußweg in den nördlichen Klosterbereich. Die Westseite entfaltet sich seit dem Umbau des 18. Jahrhunderts in der Art eines Dreiflügel-Schlosses, die Ostseite erscheint als ungegliederte lange Hoffront. Einen Akzent setzt hier nur der fünfseitig in den Portikus [**11**] zwischen Konversenbau und Klausur vorspringende Treppenturm. Er entstand 1623 unter Abt Leonhard I. Klunckhard, dessen Wappen das Portikusportal ziert. Das haubenbekrönte Fachwerkgeschoss des Turmes bereichert malerisch die gewaltige Baumasse des Domizils der Laienbrüder.

Das kellerartige Erdgeschoss ist im Südteil durch auffällig massive Strebepfeiler gegliedert. Zwischen ihnen öffnen sich paar-

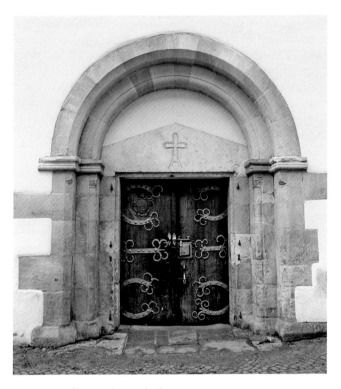

Portal zum Refektorium der Laienbrüder

weise romanische Rundbogenfenster. Dem einheitlichen Äußeren entspricht innen das Refektorium [**15**]. Sein formstrenges Portal von etwa 1200 besitzt an den inschriftlich 1692 erneuerten Holz-türen noch die romanischen Beschläge mit charakteristischer Hufeisenbildung. Der Nordteil des Erdgeschosses hat, von Anfang an als Vorrats- und Weinkeller des Klosters [**17**] gebaut, schmale Rechteckfenster, die heute vermauert sind. An der Ostseite sind, neben einem rundbogigen Portal der Erbauungszeit, weitere Eingänge des Spätmittelalters zu erkennen. Hier ist auch die Eck-quaderung des romanischen Gebäudes sichtbar, die nur das erste Obergeschoss einschließt. Das Erscheinungsbild des Erdgeschos-ses entspricht im Wesentlichen noch der Bauzeit um 1200.

Auch die Mauersubstanz des ersten Obergeschosses ist romanisch. An der Westseite und im Norden der Ostseite sind romanische Fenstergewände neben den jetzigen aus dem 18. Jahrhundert sichtbar. Wie im Erdgeschoss-Südteil sind die Fenster paarweise angeordnet. Diese Gliederung zieht sich über das ganze Geschoss und zeigt, dass bei der Modernisierung im 17. und dann noch einmal im 18. Jahrhundert die alten Öffnungen benutzt worden sind. An der Westseite, wo für die Betrachtung das kellerartige romanische Erdgeschoss zurücktritt, bestimmen das zweite Obergeschoss des 18. Jahrhunderts und die kurzen Seitenflügel über dem »Saugraben« sowie einheitliche Fenster mit »Ohrengewände« den Eindruck ganz im barocken Sinne. Alles ist von größter Schlichtheit. Nur die Arkaden der Flügel und die drei mit Wappenkartuschen, Pinienzapfen und Vasen geschmückten Portale lockern die eintönigen Fassaden etwas auf. Der Umbau erfolgte 1707–34. Die Jahreszahlen 1708 auf dem südlichen, 1709 auf dem mittleren und 1734 auf dem nördlichen Portal überliefern die Vollendung der Bauabschnitte. Das Wappen des Abtes Michael Schnock bekrönt Süd- und Mittelportal, und am Nordportal wie auf einer Kartusche am zweiten Obergeschoss ist das Wappen Adolfs I. Dreimü(h)len zu sehen. Eine Brücke über den »Saugraben« vermittelt seit 1709 den Zugang zum Mittelteil dieser »Neuen Abtei«. Vorher, seit 1623, stellte nur der Treppenturm an der Ostseite die Verbindung der Geschosse her. Der Südflügel [36] und der dahinter liegende Teil des romanischen Hauses wurden 1707/08 nach einem älteren Plan des fränkischen Barockbaumeisters Leonhard Dientzenhofer als Abtsresidenz (Prälatur) errichtet bzw. umgestaltet und bei Überbauung des »Saugrabens« dreigeschossig ausgeführt. Der Nordflügel [19] entspricht in der Breite einem Anbau des frühen 17. Jahrhunderts, der zunächst zweigeschossig mit vier Fensterachsen dem romanischen Haus angefügt worden war. Heute ist dieser Anbau nur noch von Osten erkennbar.

Das Innere

Das Erdgeschoss des Konversenhauses wird etwa in der Mitte durch einen tonnengewölbten Gang [16] in zwei große Hallen geteilt. Hier lag, in den Portikus der Konversengasse mündend, ein

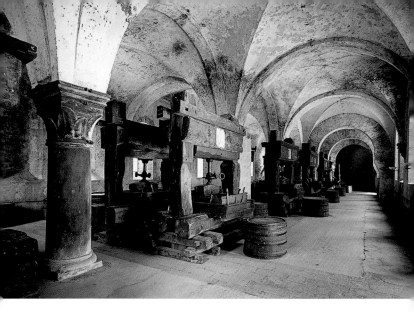

Laienrefektorium mit den historischen Keltern

wichtiger, wenn nicht gar der wichtigste Zugang in den inneren
Klosterbereich. In seiner düsteren Unwirtlichkeit bringt der schma-
le Flur die zisterziensische Haltung um 1200 unmittelbar nahe.
Den Nordteil des Erdgeschosses nimmt eine zweischiffige, kreuz-
gratgewölbte Pfeilerhalle [**17**] ein: der Vorrats- und Weinkeller
(Cellarium) aus der Frühzeit des Klosters. In ihn führt vom Flur aus
ein archaisches Portal, bedeckt von einem Giebelsturz mit Rund-
bogenornamentik. Hinter der Pforte ist im südlichsten Joch des
Kellers jetzt ein öffentliches Lapidarium eingerichtet. Den Südteil
des Erdgeschosses bildet das Refektorium der Laienbrüder.

Laienrefektorium [**15**]

Von der Konversengasse her betritt man durch das unveränderte
romanische Portal die zweischiffige, 47 m lange Halle der Zeit
um 1200. Der Eindruck des ältesten der vor Augen stehenden
Eberbacher Klostersäle entspricht nicht mehr ganz dem der Er-
bauungszeit. 1709 wurden infolge der Aufstockung des Gebäudes
die Kreuzgratgewölbe erneuert und die zweite südliche Säule
ummantelt. Aus statischen Gründen wurden weitere Säulen nach
1818 vermauert und ein Teil der Gurtbogen unterfangen. Vorher

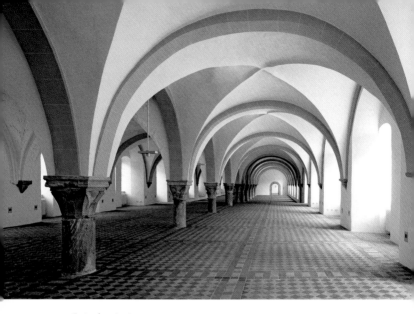

Laiendormitorium

lockerte die Reihe der schlanken Mittelsäulen mit Blattbossen den strengen Raum ebenso auf wie das ursprünglich vemutlich vorhandene Bodenmuster kleiner Tonplättchen anstatt des heutigen verunstaltenden Betonbodens. Wie in keinem anderen mittelalterlichen Saal Eberbachs ist aber hier die ursprüngliche Lichtführung zu erleben.

Seit 1955 sind im Laienrefektorium die historischen und bis ins 20. Jahrhundert genutzten Dockenkeltern der Abtei als großartige Zeugen zisterziensischer Weinkultur präsentiert. Die älteste stammt aus dem Jahr 1668, die jüngste von 1801 mit der Inschrift eines weinbezogenen Bibelzitats. Gerade im Konversenbau sind die Keltern sinnvoll aufgestellt, waren es doch anfänglich die Laienbrüder, durch deren harte Arbeit der Wohlstand des Klosters stetig wuchs, und dieser Wohlstand beruhte wesentlich auf der hier hoch entwickelten Weinkultur.

Laiendormitorium [37]

Die gesamte Länge des romanischen Hauses nimmt im Obergeschoss der 85 m lange Schlafsaal des beginnenden 13. Jahrhunderts ein, der größte nichtsakrale Raum des Mittelalters in

Europa. Der überwältigende Eindruck wurde 1964 durch den Abbruch der letzten nachmittelalterlichen Einbauten wieder gewonnen. Dabei konnte der ursprüngliche Bodenbelag rekonstruiert werden, durch den die Halle feine farbliche Akzente erhält. Beide Schiffe umfassen 13 Doppeljoche mit Kreuzgratgewölben auf gedrungenen Säulen. Die Kapitellzier ist streng stilisiert bis auffallend unbeholfen und spricht für die Annahme, dass hier Laienbrüder selbst am Werk waren. Eine Ausnahme ist das mittlere Säulenpaar, zwischen dem bis zur Errichtung des Treppenturmes 1623 der Treppenschacht mit Ausgang zu der Freitreppe lag. Hier sind auch die einzigen Säulenbasen erhalten. Ihr Fehlen kann im Südteil durch die Höherlegung des Refektoriumgewölbes 1709 erklärt werden, die das Bodenniveau veränderte.

Als einzige Portale der romanischen Zeit sind an der nördlichen Stirnseite zwei Rundbogen erhalten, die wohl zu den Latrinen führten. Dort kam vom Berghang ein abgeleiteter, künstlicher Arm des Kisselbaches herab.

Von den wechselnden nachmittelalterlichen Einbauten ist ein Zeugnis der Barockzeit erhalten: Im Südteil des Westschiffes markiert der Akanthus-Rankenstuck Sebastian Beschaufs aus Mainz von 1710 eine repräsentative Nutzung. Heute finden im Laiendormitorium – neben einer Vielzahl kultureller Veranstaltungen – die berühmten, traditionsreichen Weinversteigerungen statt.

Hospitalbauten

Östlich von Klausur und Kirche, einst durch den offen fließenden Kisselbach deutlich abgetrennt, liegt eine Baugruppe, deren Gebäude der Betreuung von Gästen, Pilgern und Pfründnern sowie der Armen- und Krankenpflege dienten. Kern und noch heute herausragender Baukörper ist das spätromanische Hospital [23]. In der Zeit der Gotik wurde an der nördlichen Schmalseite ein zweigeschossiges Haus [24] angefügt. Ein barockes Gebäude, das bis 1803 als Neues Krankenhaus und Priorat [2] fungierte, verbindet die Baugruppe mit der Klausur. Östlich ist der Langseite des alten Hospitals über dem nassauischen Weinkeller des 19. Jahrhunderts (jetzt Weinschatzkammer) das Kelterhaus von

1926/27 vorgelegt, in dem sich jetzt die Vinothek der Hessischen Staatsweingüter und der Klosterladen befinden [**26**].

An der Stelle dieser Baugruppe lag das um 1116 gegründete Augustiner-Chorherrenstift, in das 1136 die Zisterzienser einzogen und das ihnen bis zur Fertigstellung ihrer neuen Klausur gegen 1186 als provisorische Unterkunft diente. Die ehemalige Stiftskirche St. Thomas befand sich etwa an der Südostecke des Hospitals und wurde in der zweiten Hälfte des 18. Jahrhunderts abgetragen. Das um 1215/20 errichtete Hospital war nach dem Konversenhaus westlich der Klausur das letzte Bauwerk des damit vollendeten romanischen Klosters. Es war im Rahmen der Ordensvorschriften ein Gebäude, das unabdingbar zu einem Zisterzienserkloster gehörte. Wie lange die große spätromanische Hospitalhalle ihrer Funktion diente, ist nicht genau bekannt. Ein 1617 datiertes neues Einfahrtstor bezeugt, dass der Baukörper wohl spätestens im 16. Jahrhundert weinwirtschaftlich genutzt wurde. Im 19. Jahrhundert und bis zur Vollendung des östlich anstoßenden neuen Kelterhauses 1927 wurden hier die Trauben gepresst.

Über die Bestimmung des Nord-Anbaus ist aus den Quellen nichts bekannt. Denkbar ist die Verwendung als Pfründnerhaus, in das man sich wie in ein Altersheim einkaufen konnte, eine Möglichkeit, die für Eberbach bezeugt ist. Auch bot das Kloster die Gelegenheit einer Lebens- bzw. Rentenversicherung. So hat nach Ausweis der Bursenrechnung 1516 der ranghohe Mainzer Bildhauer Hans Backoffen mit 200 Gulden Kapital eine Altersrente für sich und seine Frau von jährlich 18 Gulden (= 9 %) abgeschlossen. Nach Aufgabe des Hospitalbereichs entstand über dem Kisselbach ein kleines Krankenhaus der Mönche mit einer Badestube. An seine Stelle trat 1752/53 der erhaltene Barockbau als Neues Krankenhaus, in dem zugleich die Wohnung des Priors lag.

Hospital [23]
Das Äußere
Das architektonisch schlichte Gebäude wirkt durch seine rundbogigen, tief aus dem Mauerwerk gehöhlten Fenster noch ganz romanisch, obwohl es mit seiner Bauzeit um 1215/20 bereits in die Übergangsphase zur Gotik gehört. Wenig später entstanden

Hospital, idealisierende Lithographie, um 1850

die frühgotischen Maßwerkfenster der gegenüberliegenden Fraternei. Die westliche Langseite bietet sich noch weitgehend im ursprünglichen Zustand dar. Ein bauzeitlicher rechteckiger Eingang befindet sich zugesetzt nahe der Nordecke. Vermauert sind auch bauzeitliche Lüftungsfenster im unteren Wandbereich. Das Bodenniveau ist heute beträchtlich höher als im 13. Jahrhundert und noch im 17. Jahrhundert, wie an der 1617 bezeichneten rundbogigen Einfahrt abzulesen ist, die für Wagen berechnet war, als das Haus wirtschaftlich genutzt wurde. Die größere rundbogige Einfahrt nebenan entstand im frühen 19. Jahrhundert für die Funktion als Kelterhaus. An der südlichen Schmalseite flankieren die Fenster der Erbauungszeit einen gotischen Choranbau aus der Mitte des 13. Jahrhunderts, in dem sich ein Heilig-Geist-Altar befand. Der gesamte Außeneindruck wird heute wesentlich von dem mächtigen Walmdach von 1721/22 bestimmt. Dafür sind auch die Umfassungswände erhöht worden, wie an der Quaderung der Hausecken zu sehen ist. Das spätromanische Haus besaß massive Giebel mit Satteldach. Der Nordgiebel ist im Dachraum erhalten und durch Rundbogen- und Radfenster aufwendig gestaltet. An der östlichen Langseite verbirgt das Kelterhaus von

1927 ebenso die unversehrte romanische Fensterreihe. Die untere Wandzone blieb wegen angrenzender Baulichkeiten (Thomaskirche) fensterlos. Im Erdgeschoss der Nordwand schloss sich ebenfalls wohl schon zur Bauzeit ein Gebäude an, erreichbar durch eine noch vorhandene rundbogige Pforte.

Das Innere

Der 39 m lange Raum entfaltet sich als dreischiffige, sakral betonte Halle von strenger Schönheit, deren lichte Weite das Nahen der Frühgotik kündet. Zwei Reihen schlanker Säulen, deren Basen teilweise im aufgeschütteten Boden verborgen sind, wachsen empor und tragen das konstruktive System der Längs- und Quergurtbogen, zwischen die Kreuzgratgewölbe gespannt sind. Es entsteht im Gegensatz zum wuchtigen, mauerhaften Äußeren ein Raum von so eleganter Wirkung, dass er in der deutschen Spätromanik seinesgleichen sucht. Die hervorragend ornamentierten Kapitelle zeigen typisch spätromanische Akanthusblätter in Form des Kelchblocks, wie sie um 1200 und im frühen 13. Jahrhundert im ganzen Mittelrheingebiet zu finden sind. Daneben sind frühgotische Knospenkapitelle vorhanden und solche mit dicken Blattbossen, deren Spitzen eingerollt sind. Sie gleichen so sehr denen des Hauptmeisters der Steinmetzarbeiten am Limburger Dom, dass sie von einem Künstler stammen müssen, der auch dort gearbeitet hat. Im eigentümlichen Kontrast zu den freien Formen der Kapitelle steht die Blockhaftigkeit der Pyramidenkonsolen an den Wänden, die ebenso wie das wuchtige Äußere mit den Rundbogenfenstern noch ganz der Romanik verpflichtet sind.

Nächst dem als Kirche genutzten und in der Raumwirkung dadurch veränderten Hospital des ehemaligen Zisterzienserklosters Ourscamp in Frankreich vermittelt der Eberbacher Hospitalsaal als einziger in Europa das durch keinerlei Um- und Einbauten beeinträchtigte Erlebnis eines monumentalen mittelalterlichen Klosterhospitals.

Das Hospital befindet sich in einem dem Tageslicht entzogenen, düsteren Zustand, der verstärkt durch flächendeckenden Pilzbefall eine »Weinkellerromantik« für die hier stattfindenden Steh-Weinproben und Empfänge heraufbeschwören soll. Der

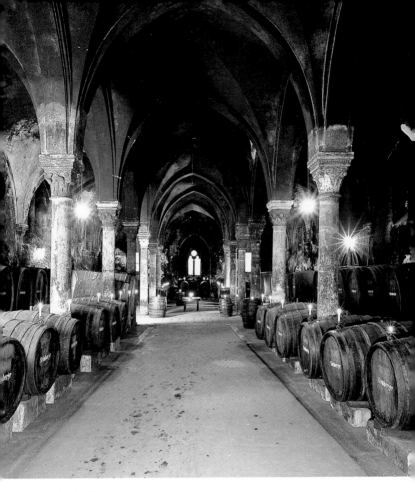

Hospital nach Süden

nicht hoch genug zu würdigenden kunst- und kulturgeschicht-
lichen Bedeutung des Architekturdenkmals wird dieser Status
nicht gerecht.

Nordbau [24]

Das zweigeschossige Gebäude wurde am Ende des 14. Jahrhun-
derts vor der nördlichen Stirnseite des großen Hospitalsaales
errichtet. Vermutlich wohnten hier im Hospitalbereich des Klos-
ters die Pfründner, von Konventualen betreut. Durch den Wein-

keller und das Kelterhaus [26] aus neuerer Zeit – östlich des Hospitals – sind die ursprünglichen Geländeverhältnisse sehr verändert. Der alte Zugang lag im Erdgeschoss der Ostseite. Hier ist auch ein ehemaliger Treppenturm erhalten, der einst die Verbindung der Geschosse herstellte. Die Nordseite gewinnt ihre großzügige Fassadenwirkung durch die klare Fenstereinteilung. Die Gruppen der fünf gekuppelten Fenster im Erdgeschoss und der fünf großen Kreuzstockfenster im Obergeschoss verraten jeweils einen Saal, dem ein größeres oder zwei kleinere Zimmer angeschlossen waren. Als das Gebäude einst freier stand, der Boden tiefer lag und der westliche Anbau fehlte, kam das eindrucksvolle Bild eines schon spätgotischen Wohnhauses besser zur Geltung. Innen ist der Erdgeschosssaal, die sogenannte Hospitalstube, erhalten. Hier ist auch der Träger eines starken hölzernen Längsunterzugs als bemerkenswertes Zeugnis mittelalterlicher Zimmermannskunst überliefert: eine kräftige achteckige Holzsäule mit Sattelholz und Knaggen, verziert mit geschnitzten Maßwerkbaldachinen für verlorene Statuetten. Dicht bei der Hospitalstube ist ein spätmittelalterlicher Gewölbekeller, der sogenannte Eiskeller, mit einem bemerkenswerten Flusssteinbodenbelag erhalten.

Neues Krankenhaus [22]

In der Wirkung eines bescheidenen Landhauses steht das zweigeschossige Gebäude zwischen dem alten Hospitalsaal und der Mönchsklausur. Es ist das einzige aus einem Guss entstandene Barockgebäude ohne wirtschaftliche Funktion im Kloster. 1752/53 entstand es als Krankenhaus und Wohnung des Priors. Das Äußere hat keinen anderen Schmuck als die Ecklisenen und die Rocaille-Kartusche über dem Südportal mit dem Wappen des Bauherrn, Abt Adolf II. Werner. Der lang gestreckte Bau duckt sich unter seinem markanten Mansarddach. Die unregelmäßige Fensterverteilung deutet auf die Aufteilung in größere und kleinere Krankenzimmer. Ins Innere führen von Norden und Süden Portale mit Türen der Erbauungszeit. Eine gefällige, gewendelte Holztreppe mit geschnitzten Balustern gehört ebenfalls in diese Zeit. Im Vestibül des Erdgeschosses führen einige Stufen hinab zum heutigen Besuchereingang in die Klausur: einem tonnengewölbten Flur (Auslass) des romanischen Klosters.

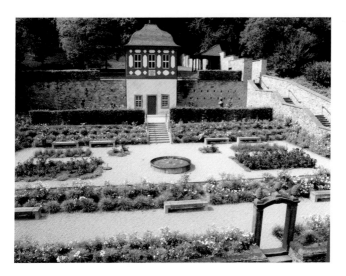

Prälatengarten mit Abtspavillon

Gärten und Gartenhäuser

Von den ältesten Gärten fehlt jede Anschauung. Der Kreuzgarten
im Bereich des Kreuzgangs war sicher eine der ersten Anlagen.
Im 18. Jahrhundert war er als geometrischer Barockgarten mit
fünf Brunnen gestaltet. In der Nordostecke der Klosteranlage
wurde 1728/30 der »Schmittsgarten« in den gleichen Formen an-
gelegt. Am Westhang, hinter den Wirtschaftsgebäuden, lag ein
Gras- und Obstgarten. Gleichfalls dem Obstbau diente der Ost-
hang oberhalb der neuen Zufahrtsstraße [O]. Inzwischen ist dort
wieder ein Weinberg angelegt, wie er bis ins 17. Jahrhundert
(Spitalsberg) bestanden hatte.

Großer Garten / Unterer Garten / Weyergarten [M]
Südlich der Kirche existierte zumindest schon im 17. Jahrhundert
eine Gartenanlage mit einem Haus, das bestehende Barockge-
bäude entstand 1755/56 als Orangerie [K]. Über dem Eingang mit
originaler Tür aus der Bauzeit ist die Wappenkartusche des Abtes

Adolf II. Werner mit der Jahreszahl 1755 zu sehen. Die Pforte am nördlichen Gartenausgang in Richtung Kirche sowie die barocke Brunnenschale daneben tragen das Wappen des Abtes Adolf I. Dreimü(h)len. Im Bereich südlich der Kirche lag vermutlich auch der mittelalterliche Mönchsfriedhof, zu dem die (Toten-)Pforte aus dem Südquerhaus der Kirche führte. Im 18. Jahrhundert erstreckte sich auch östlich der Kirche bis zum Kisselbach eine geometrische Gartenanlage, der Kapellengarten.

Prälatengarten [N]

Der Abtsresidenz (Prälatur) im Südflügel des Konversenhauses gegenüber, wurde 1717–21 ein repräsentativer Terrassengarten eigens für die im Prälatenrang stehenden Äbte angelegt. Das malerische Gartenhaus [I] von 1722 geht auf den Mönchsarchitekten P. Bernardus Kirn zurück. Das Fachwerkgeschoss des Pavillons wird geziert von einer reliefierten Wappenkartusche des Bauherrn, Abt Michael Schnock, dem bedeutendsten Barockabt des Klosters.

*Siegel der Äbte Theobald (links) und Wilhelm (**7** und **20** in der Chronologie der Äbte), Hessisches Hauptstaatsarchiv Wiesbaden*

CHRONOLOGIE DER ÄBTE

1 Ruthard
1136 – 1157

2 Eberhard
1158 – 1165

3 Gerhard
1171 – 1178 und
1192 – 1196

4 Arnold
1178 – 1191

5 Mefried
1196 – 1203

6 Albero
1203 – 1206

7 Theobald
1206 – 1221

8 Konrad I.
1221

9 Erkenbert
1222 – 1227

10 Raimund
1228 – 1247

11 Walter
1248 – 1258

12 Werner
1258 – 1261

13 Heinrich I.
1262 – 1263

14 Ebelin
1263 – 1271

15 Richolf
1272 – 1285

16 Heinrich II.
1285 – 1290

17 Siegfried
1290 – 1298

18 Johann I.
1298 – 1306

19 Peter
1306 – 1310

20 Wilhelm
1310 – 1346

21 Nikolaus I.
1346 – 1352

22 Heinrich III. aus Köln
1352 – 1369

23 Konrad II.
1369 – 1371

24 Jakob aus Eltville
1372 – 1392

25 Nikolaus II.
aus Boppard
1392 – 1407

26 Arnold II.
aus Heimbach
1407 – 1436

27 Nikolaus III. aus Kaub
1436 – 1442

28 Tilmann
aus Johannisberg
1442 – 1456

29 Richwin aus Lorch
1456 – 1471

30 Johann II.
aus Germersheim
1471 – 1475

31 Johann III. Bode
aus Boppard
1475 – 1485

32 Johann IV. Edelknecht
aus Rüdesheim
1485 – 1498

33 Martin Rifflinck
aus Boppard
1498 – 1506

34 Nikolaus IV.
aus Eltville
1506 – 1527

35 Lorenz Fröhlich
aus Dornheim
1527 – 1535

36 Wendelin aus Boppard
1535

37 Karl Pfeffer aus Mainz
1535 – 1539

38 Johann V. Bertram
aus Boppard
1539 – 1541

39 Andreas Bopparder
aus Koblenz
1541 – 1553

40 Pallas Brender
aus Speyer
1553 – 1554

41 Daniel aus Bingen
1554 – 1565

42 Johann VI. Monreal
aus Boppard
1565 – 1571

43 Philipp Sommer
aus Kiedrich
1571 – 1600

44 Valentin Molitor
aus Rauenthal
1600 – 1618

45 Leonhard I. Klunckhard
aus Rüdesheim
1618 – 1632

46 Nikolaus V. Weinbach
aus Oberlahnstein
1633 – 1642

47 Johann VII. Rumpel
aus Ballenberg
1642 – 1648

48 Johann VIII. Hofmann
aus Miltenberg
1648

49 Christoph Hahn
1648 – 1651

50 Balthasar Bund
aus Aschaffenburg
1651 – 1653

51 Vinzenz Reichmann
aus Eltville
1653 – 1665

52 Eugen Greber
aus Mainz
1665 – 1666

53 Alberich Kraus
aus Boxberg
1667 – 1702

54 Michael Schnock
aus Kiedrich
1702 – 1727

55 Adolf I.
Dreimü(h)len
aus Eltville
1727 – 1737

56 Hermann
Hungrichhausen
aus Mengerskirchen
1737 – 1750

57 Adolf II. Werner
aus Salmünster
1750 – 1795

58 Leonhard II. Müller
aus Rüdesheim
1795 – 1803

Die Daten des 12. und 13. Jahrhunderts sind meist nur Näherungswerte.

Hanno Hahn, Die frühe Kirchenbaukunst der Zisterzienser, Berlin 1957.

Herwig Spieß, Maß und Regel. Eine mittelalterliche Maßordnung an romanischen Bauten im Kloster Eberbach, Techn. Hochschule Aachen 1959.

Die Kunstdenkmäler des Landes Hessen, Der Rheingaukreis, bearb. v. Max Herchenröder, München/Berlin 1965, S. 61ff.

Wolfgang Einsingbach, »Bemerkungen zur Baugeschichte der Klostergebäude in der ehem. Zisterzienserabtei Eberbach i. Rheingau«, in: Kunst in Hessen und am Mittelrhein, 11, Darmstadt 1971, S. 51–79.

Gabriele Schnorrenberger, Wirtschaftsverwaltung des Klosters Eberbach im Rheingau 1423–1631, Hist. Komm. für Nassau, Wiesbaden 1977.

Christian Moßig, Grundbesitz und Güterbewirtschaftung des Klosters Eberbach im Rheingau 1136–1250, Hist. Komm. Darmstadt und Hist. Komm. für Hessen, Darmstadt und Marburg 1978.

Heinrich Meyer zu Ermgassen, Der Oculus Memorie. Ein Güterverzeichnis von 1211 aus Kloster Eberbach im Rheingau, Hist. Komm. für Nassau, 3 Bände, Wiesbaden 1981–1987.

Eberbach im Rheingau. Zisterzienser – Kultur – Wein, Wiesbaden/Eltville 1986.

Kaspar Elm, Das Kloster Eberbach, ein Spiegel zisterziensischen Ordenslebens, Forschung und Forum, Heft 1, Eltville 1986.

Josef Staab, Die Zisterzienser und der Wein am Beispiel des Klosters Eberbach, Forschung und Forum, Heft 2, Eltville 1986.

Yvonne Monsees, Die Inschriften des Rheingau-Taunus-Kreises, Hrsg. Akademie der Wissenschaften und der Literatur Mainz, Band 43, Wiesbaden 1997, S. 22–26 und an vielen weiteren Stellen zu Grabplatten und Bauinschriften in Eberbach.

Nigel F. Palmer, Zisterzienser und ihre Bücher. Die mittelalterliche Bibliotheksgeschichte von Kloster Eberbach im Rheingau, Hrsg. Freundeskreis Kloster Eberbach, Regensburg 1998.

Jürgen Kaiser/Josef Staab, Das Zisterzienserkloster Eberbach im Rheingau, Große Kunstführer, Band 209, Regensburg 2000.

Wolfgang Riedel (Hrsg.), Das Zisterzienserkloster Eberbach an der Zeitenwende, Quellen und Abhandlungen zur mittelrheinischen Kirchengeschichte, Band 120, Mainz 2007.

Georg Dehio, Handbuch der deutschen Kunstdenkmäler, Hessen II, bearb. v. Folkhard Cremer, München/Berlin 2008, S. 419–429.

Yvonne Monsees, Grabmäler im Kloster Eberbach, Eltville 2009.

Die Mönchs- und Nonnenklöster der Zisterzienser in Hessen und Thüringen, Germania Benedictina Band IV-1, München 2011, S. 383–572.

Thomas Liebert, Die historische Wasserführung des Zisterzienserklosters Eberbach im Rheingau – Bodenfunde, Baubestand und Schriftquellen als Spiegel der Wasserbaukunst des Ordens. Arbeitshefte des Landesamtes für Denkmalpflege Hessen, Darmstadt 2015.

Heinrich Meyer zu Ermgassen, Hospital und Bruderschaft – Gästewesen und Armenfürsorge des Zisterzienserklosters Eberbach in Mittelalter und Neuzeit, Wiesbaden 2015.

Eine weitgehend vollständige Übersicht über die sehr umfangreiche Literatur zur ehemaligen Abtei ist im Internet zu finden unter
http://kloster-eberbach.de/freundeskreis/bibliographie.html

*Grabplatte Abt Johann II. (**30** in der Chronologie der Äbte S. 89), Klosterkirche*

KLOSTER EBERBACH HEUTE

Das knapp 900 Jahre alte, ehemalige Zisterzienserkloster Eberbach im Rheingau ist ein magischer Ort, an dem Tradition und Zukunft, Begegnung und Dialog, Werte und Ideen eine fruchtbare Verbindung eingehen. In der Tradition der letzten Mönche, die Eberbach vor über 200 Jahren verlassen mussten, gibt es bis heute auch vom Freundeskreis Kloster Eberbach e. V. zahlreiche Veranstaltungen und Publikationen, die der Rückbesinnung auf die geistlich-kulturellen Quellen des Klosters dienen.

1986 begann die umfangreiche Generalsanierung der Klosteranlage, die das Ziel der Substanzerhaltung, der Wiederherstellung historischer Raumsituationen und der Entwicklung durchdachter Gebäudenutzungen verfolgt. Die Finanzierung dieses Projekts, das im Jahr 2024 abgeschlossen werden soll, erfolgt durch das Land Hessen, wobei alle sonstigen und folgenden Aufwendungen der Bauunterhaltung und des Betriebes der Anlage von der Stiftung Kloster Eberbach zu tragen sind.

Die öffentlich-rechtliche und gemeinnützige Stiftung hat seit 1998 die Verantwortung für den dauerhaften Schutz und Erhalt dieses europäischen Juwels. Dazu gehört die Sicherstellung der finanziellen Mittel für den nicht nur finanziell aufwendigen Unterhalt und den Betrieb der denkmalgeschützten Klosteranlage ebenso wie die Förderung kultureller Projekte und die Öffnung für die breite Öffentlichkeit. Daneben wird die Weinbautradition in enger Zusammenarbeit mit Deutschlands größtem Weingut, dem Weingut Kloster Eberbach, bewahrt. Dieses präsentiert sich mit einer umfangreichen Vinothek und einem Klosterladen im ehemaligen Kelterhaus am Hospital und hat seine Kellerei am Steinberg, dem Hauptweinberg der Mönche, vor den Toren des Klosters.

Ganz in der Tradition der Klostergründer werden bis heute Ideen auf eine innovative und fortschrittliche Art interpretiert

und mit Inspirationskraft und Leidenschaft umgesetzt. Und der Erfolg lässt sich sehen: so ist die Stiftung Kloster Eberbach in Anerkennung ihrer vorbildlichen Maßnahmen in Sachen Nachhaltigkeit und erfolgreiches Changemanagement Preisträger des deutschen Stiftungspreises KOMPASS, der vom Bundesverband Deutscher Stiftungen in der Kategorie »Stiftungsmanagement« vergeben wird.

Die Finanzierung der Stiftung erfolgt über Eintrittsgelder, Spenden, Führungen, Veranstaltungen, Miet- und Pachteinnahmen. Damit dies gelingt, werden die Räume des Klosters als Forum für Tagungen, Vortrags-, Diskussions- oder Abendveranstaltungen sowie repräsentative Empfänge zur Verfügung gestellt. So ist die Basilika eine der Hauptspielstätten des Rheingau Musik Festivals, einem der größten Musikfestivals in Europa. Die Tradition des geistigen Austauschs, die in ähnlicher Weise auch für das Netzwerk der Klöster des Zisterzienserordens immer prägend gewesen ist, wird in den Räumen des Klosters bewahrt.

Wir laden Sie zu uns ins Kloster Eberbach ein: Wandeln Sie auf den Spuren der Eberbacher Mönche, lassen Sie sich von diesem Ort inspirieren und begeistern. Ob für Tagungen, Veranstaltungen oder Hochzeiten, für einen spontanen Besuch oder eine unserer (Wein-)Führungen – das Kloster ist an 362 Tagen für Sie geöffnet. Sprechen Sie uns an, wir sind für Sie da:

Stiftung Kloster Eberbach
65346 Eltville · Tel. 06723/9178-100 · Fax 06723/9178-101
Internet: www.kloster-eberbach.de
E-Mail: stiftung@kloster-eberbach.de

Zur Erhaltung dieser wunderbaren Anlage sind wir als gemeinnützige Stiftung auf Ihre Spenden angewiesen. Gerne informieren wir Sie in einem persönlichen Gespräch über aktuelle Förderprojekte:

Tel. 06723/9178-110 · E-Mail: stiften@kloster-eberbach.de
Spendenkonto: Rheingauer Volksbank eG
IBAN: DE91 5109 1500 0042 2000 00 · BIC: GENODE51RGG

Abbildung Umschlagvorderseite: Ansicht der Klosterkirche von Süden mit Orangerie, Klostermauer und Fischteich

Abbildung Umschlagrückseite: Familienwappen des hl. Bernhard, später Signet des Zisterzienserordens, Glasmalerei-Fragment aus dem Kreuzgang, um 1500, Abteimuseum Kloster Eberbach

Frontispiz: »Redendes« Wappen vom Spätrenaissanceschrank im Mönchsrefektorium: Die Klosterkirche auf dem Rücken des im Bach stehenden Ebers (von oben nach unten zu lesen: Kloster – Eber – Bach)

DKV-Edition
Kloster Eberbach im Rheingau

Abbildungsnachweis:
Sämtliche Aufnahmen Florian Monheim, Meerbusch,
mit Ausnahme von
S. 6, 8, 12: Archiv Abteimuseum Kloster Eberbach
S. 11, 24: Hessische Landesbibliothek Wiesbaden
S. 13, 18, 88: Hessisches Hauptstaatsarchiv Wiesbaden
S. 14: Thomas Ott, www.o2t.de
S. 16: Abteiarchiv Marienstatt
S. 30: Michael Jeiter, Morschenich
S. 43, 51: Yvonne Monsees, Wiesbaden
S. 77, 87: Michael Palmen, Walluf
S. 83 aus Karl Rossel, Die Abtei Eberbach im Rheingau, hrsg. vom Verein für Nassauische Altertumskunde und Geschichtsforschung, 1. Lieferung: Das Refectorium, Wiesbaden 1857, Tafel VII.
Umschlagrückseite: Glas-Restaurierungswerkstatt Felix Hulbert, Eltville

Reihengestaltung: Margret Russer, München

Herstellung, Satz, Layout: Edgar Endl

Reproduktion: Lanarepro, Lana (Südtirol)

Druck und Bindung:
F&W Mediencenter, Kienberg

Bibliografische Information der Deutschen Nationalibliothek
Die Deutsche Nationalbibliothek verzeichnet diese Publikation in der Deutschen Nationalbibliografie; detaillierte bibliografische Daten sind im Internet über http://dnb.dnb.de abrufbar

4., aktualisierte Auflage
ISBN 978-3-422-02166-2
© 2017 Deutscher Kunstverlag GmbH Berlin München

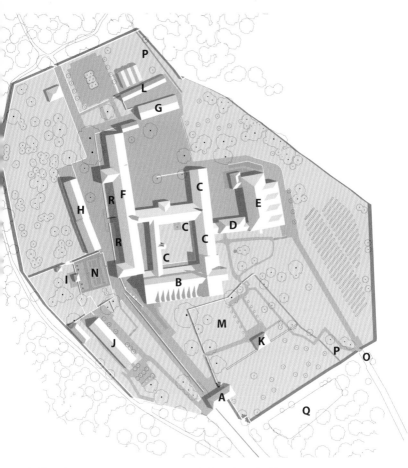

A Pfortenhaus
B Klosterkirche (Basilika)
C Kreuzgang und
 Klausurgebäude
D Neues Krankenhaus und Priorat, heute
 Klosterkasse und Stiftungsverwaltung
E Hospital, Vinothek und Klosterladen
F Konversentrakt
G Schlosserbau
H Ökonomie mit Kelterhaus und Mühle,
 heute Hotel

I Gartenhaus des Abtes
J Stallung und Scheune,
 heute Klosterschänke
K Orangerie
L Remisen und Gärtnerei
M Großer / Unterer Garten / Weyergarten
N Prälatengarten
O heutige Zufahrt
P Kisselbach
Q Fischteich
R »Saugraben«

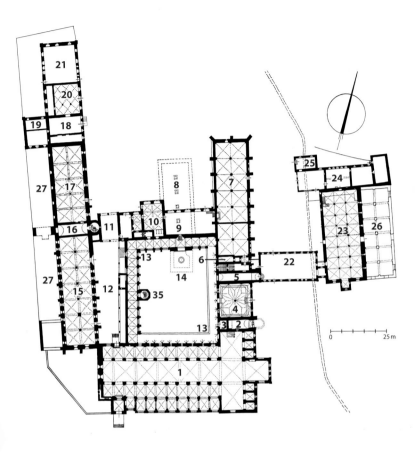

1 Klosterkirche (Basilika)
2 Sakristei
3 Armarium (Primar-Bibliothek)
4 Kapitelsaal
5 Auslass, heute Besuchereingang
6 Parlatorium (Sprechraum)
7 Fraternei (Cabinet-Keller)
8 romanisches Mönchsrefektorium
 (abgebrochen)
9 barockes Mönchsrefektorium
10 Küchenbereich
11 Portikus
12 Konversengasse
13 Kreuzgang
14 Brunnenhaus (abgebrochen)
15 Laienrefektorium

16 Klausurzugang und Flur der Laien-
 brüder (nebenan Lapidarium)
17 Vorrats- und Weinkeller (Cellarium)
18 Bandhaus (Küferei)
19 Untere Mühle, darüber Portikus
20 Brauhaus
21 Backhaus
22 Neues Krankenhaus und Priorat (Kasse)
23 Hospital
24 Hospitalstube (nebenan Eiskeller),
 darüber spätgotisches Wohnhaus
25 Schlachthaus
26 Nassauischer Weinkeller, jetzt Wein-
 schatzkammer, darüber Vinothek und
 Klosterladen
27 »Saugraben«